薩克斯風
完全入門24課

Saxophone

簡譜、五線譜對照練習

樂譜字體再放大，視譜學習更輕鬆

薩克斯風從零起步，循序漸進的學習

內附Alto、Tenor雙調性背景音樂

適用個人自學、社團及小班教學

COMPLETE LEARN TO PLAY SAXOPHONE MANUAL

完全入門 24課

U0037930

本書內容簡介

鄭瑞賢　編著

鄭瑞賢

畢業於美國伊士頓音樂學院（Eastern College of Music），主修「理論作曲」。

出生於一個音樂家庭，家裡的成員每個人都會玩樂器，幾乎可以成立樂團了。從小就顯現出對音樂有著極大的天賦，並接受音樂基礎教育，在學習成長過程中，剛好有很好的機緣接觸到國樂器，由於同時接受中西音樂的薰陶，對於音樂的認知上，無論是古典、現代、爵士亦或中國傳統音樂，都包含在「音樂」兩個字裡，更可互相融合演奏。

基於此點，對於各項中西樂器及音樂理論更是用心及深入的去專研，因此不僅精通各種中西樂器，在音樂創作上更有非常傑出的表現，經筆者重新編曲的中西樂曲約有上千首以上。

於2012年10月應邀到紐西蘭文化交流，當時的一個念頭「帶一件能代表台灣的樂器去文化交流」，從尋找材料及研製歷經三個月，研發出現今的口笛，從此便以推廣口笛藝術及音樂為使命，目前遍佈全國到各地去推廣口笛。另外，筆者也在南投縣各地（草屯國中音樂班、各級學校暨民間社團）致力於音樂推廣及作育英才，經其指導過的學生超過二千人以上，音樂團體有數十團以上。

經歷

♫ 曾任指導老師

台南市育音絲竹樂團
魚池鄉千歲國樂團
國姓雅弦樂團
草屯天德國樂團等樂團
南投市新豐國小森巴鼓隊
大台中醫師公會薩克斯風班
台中市音樂業職業工會薩克斯風班

♫ 音樂總監

2012年台南市4+1室內樂團策劃演出
《吳園隨想曲》

♫ 音樂作品

南投市市歌
南投縣音樂業服務業工會會歌
魚池鄉〈紅茶故鄉置魚池〉、〈啟航〉
日本和內長野市〈奧！河內〉
泰國〈紫真閣閣歌〉、〈顛不倒翁〉
馬玉山食品〈馬玉山之歌〉
紐西蘭〈金色山莊〉
2012 台南國際蘭展主題曲〈花之夢〉
2013 台南市吳園公會堂〈就是吳園〉
主題音樂

作者序

從小就跟音樂作伴，每天都是練習、練習再練習，也不會覺得無趣，還覺得很充實。經過了五、六十個年頭，也變成了生活中很重要的作息。反而是周遭的大環境，經過了歲月的洗禮一變再變，就連最熟悉的音樂環境，也大大的改變。以往學習音樂是奢侈的事，是有錢人才學得起的事。

近年來，常常會聽到一群樂齡人士在聊天時，某人不經意地說著，前幾天去參觀一家薩克斯風製造廠，心血來潮就買了一把薩克斯風，朋友就問為什麼想買？其中一位回答說：我怕得到阿茲海默症（俗稱老人痴呆），另一位回答更貼切，第一次看到薩克斯風時，感覺它的造型非常優雅美麗，更被它演奏出來的溫柔甜美聲音所吸引住，經過稍微試吹了幾下，內心感覺很好駕馭，於是忍不住就買下了。在此恭喜這些樂齡及愛好薩克斯風的好朋友們，從此之後不會無聊了，而且身體也會愈來愈健康。

目前市面上薩克斯風的教材不是很多，且大部份是國外進口譜本，內容也都以古典為主，這次將自己多年來，練習及吹奏的心路歷程與心得，藉由此書分享給各位愛好薩克斯風的好朋友們，希望每位薩友，能夠快快樂樂地學習、快快樂樂地演奏、快快樂樂地分享，從此以後樂活樂活。

<div align="right">鄭瑞賢</div>

本書使用說明

學習者可以利用行動裝置（手機、平板電腦）掃描「課程標題左方的QR Code」，即可觀看該課程的教學影片及示範。

本書的樂曲示範有「中音薩克斯風」及「次中音薩克斯風」兩個版本。請掃描書中樂曲所對應的QR Code，即可聆聽該樂器的吹奏示範，其中含有KALA音樂，可以提供給學習者練習使用。也可從附錄「歌曲示範及伴奏索引」選擇欲學習的樂曲掃描QR Code，聆聽示範或使用伴奏音樂練習。

電子樂譜　本公司另有26首書中範例歌曲（中音、次中音）PDF電子樂譜與高音質伴奏音檔，提供額外付費購買下載，方便存入行動裝置使用。相關購買詳情可參閱「麥書文化官方網站」

目錄

學習前的準備

　　近幾年來台灣學習薩克斯風的人口已經超過10萬人了，且樂齡朋友幾乎佔了一半以上。雖然如此，大多數的薩友幾乎都不知道，薩克斯風這個樂器的由來，也因此在還沒有練習薩克斯風之前，先來說說薩克斯風的由來。

 ## 薩克斯風的由來與發展

　　1814年，阿道夫‧薩克斯（Adolphe Sax）出生於比利時的迪南（Dinant，著名的世界阿道夫薩克斯風大賽的舉辦地點）。阿道夫是一位很有創意的樂器製造家，且擅長吹奏單簧管（Clarinet）及長笛（Flute）。

　　1840年薩克斯風在巴黎誕生，阿道夫最初的構想，是希望為管弦樂團創作出一種低音管樂器。於是他將低音單簧管（Bass Clarinet）的吹嘴與奧菲克萊德號（Ophicleide，類似現代的低音號Tuba）的管身結合在一起，再加以改進創造出第一代的薩克斯風。

發展年史

● 1841年	製造出世界上第一支C調低音薩克斯風（Saxhore），並在布魯塞爾正式發表。
● 1844年	阿道夫的薩克斯風，獲得巴黎音樂界具有影響力的音樂家，同時也是好友的白遼士大力讚賞及推崇。
● 1844年3月	白遼士在La Revue et gazette musicale（音樂劇公報），公開推薦這支C調低音薩克斯風。
● 1844年6月	再度於La Jiurnal des Debats（辯論雜誌）被大力推薦，使得大眾逐漸認識了薩克斯風。由於阿道夫的薩克斯風是一款新型樂器，竟然受到同業的聯手抵制，在推廣上並不是很順利，也因此無法被大家所接受及使用。甚至連作曲家們也採取了謹慎觀望的態度，沒有將薩克斯風編寫到管弦樂團演奏曲的編制裡。

1845年	法國軍事部門有計畫改良當時的軍樂隊,阿道夫把握這個機會毛遂自薦,而法國軍事部門為了公平起見,在巴黎戰神廣場舉行了一場,由阿道夫帶領自己的樂團與Michele Carafa帶領傳統樂團的樂器競賽,最後由現場的觀眾投票決定比賽的結果。比賽當中阿道夫拿了兩支薩克斯管輪流交替演奏,這個策略讓阿道夫的樂團勝過了傳統樂團,進而將薩克斯管推展到軍樂隊。
1846年3月	阿道夫・薩克斯的薩克斯風取得了在法國的專利。
1910年之後	美國的爵士樂興起。薩克斯風的獨特音色,在爵士樂中是很重要的聲部,也因此奠定了往後發展的地位。

薩克斯風家族

　　薩克斯風由於兼具「木管簧片」與「銅管共鳴」的雙特性,算是蠻好入門的樂器,製作的材質約略有黃銅、85紅銅、92紅銅、95紅銅及98紅銅等。目前存在的薩克斯風家族樂器,包含「降E調倍高音」、「降B調高音」、「降E調中音」、「降B調次中音」、「降E調上低音」、「降B調低音」、「降E調倍低音」等七種。基本上,所有薩克斯風的發聲方式與音階指法都完全相同,僅在嘴型、口腔及喉嚨的空間上會有細微改變。目前在薩克斯風界的演出,最常見的SATB四重奏,是由高音 (Soprano)、中音 (Alto)、次中音 (Tenor) 與上低音 (Baritone) 所組成。

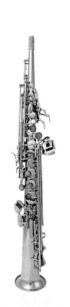

高音薩克斯風
Soprano

中音薩克斯風
Alto

次中音薩克斯風
Tenor

上低音薩克斯風
Baritone

調性與音域

以目前市面上常見的四種薩克斯風：高音（Soprano）、中音（Alto）、次中音（Tenor）與上低音（Baritone）來作說明，每一種薩克斯風都擁有2又1/2八度的音。

1. 高音薩克斯風（Soprano）

本調屬B♭調，比鋼琴低一個全音，在薩克斯風家族裡音色最為細膩，造型大致為直立型與彎管型兩種。直立型又可分成直頸管與彎管兩種設計，而直頸管還能分成一體成型與接管型兩種設計，直立型+直頸管一體成型的音色表現最好。由於小管身，使得高音部分較難以控制音準，較難上手。高音薩克斯風主要用於獨奏，在木管重奏中常用來替代雙簧管。

音高 音域	最低	最高
實際	♭6̣	♭3̇
演奏	♭6̣	1̇

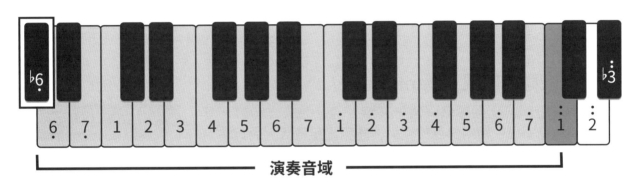

▲ 高音薩克斯風（Soprano）的實際音域、演奏音域表示

2. 中音薩克斯風（Alto）

本調屬E♭調，比鋼琴低一個大六度，在薩克斯風家族裡它的音色是最優美也較為清亮、甜美、溫柔。由於按鍵距離適中，氣息要求和嘴部的控制難度較容易，成為初學者入門時最常使用的薩克斯風。

音高 音域	最低	最高
實際	♭2̣	♭6̇
演奏	♭2̣	4̇

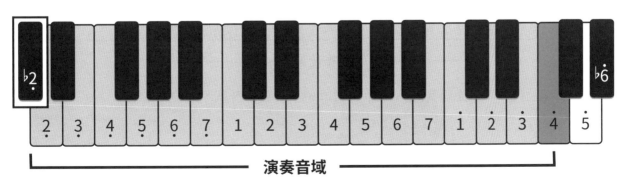

▲ 中音薩克斯風（Alto）的實際音域、演奏音域表示

3. 次中音薩克斯風（Tenor）

本調屬B♭調，比鋼琴低一個大九度（一個八度又大二度），外型比中音薩克斯風稍大，彎管前端多了一個彎曲，音色溫和、穩重，但也可以很豪邁粗獷，也因為如此，次中音薩克斯風在爵士樂中是核心角色。

音高 音域	最低	最高
實際	♭6̤	♭3̇
演奏	♭6̤	1̇

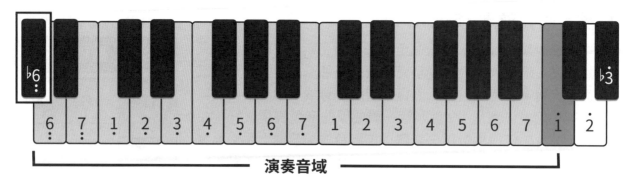

▲ 次中音薩克斯風（Tenor）的實際音域、演奏音域表示

4. 上低音薩克斯風（Baritone）

本調屬E♭調，比鋼琴低一個十三度（一個八度又大六度），是四種薩克斯風中相對少見的類型。體積重量較大，將近中音薩克斯風的兩倍左右，很少有人用它作為獨奏樂器，而在薩克斯風四重奏中，上低音薩克斯風以它低沉渾厚的音色把其他聲音襯托起來，以較簡單的吹奏維持著音樂進行的穩定步伐；在爵士大樂團中可作為低音支持，有時也會演奏旋律聲部（通常演奏比中音薩克斯風低一個八度的旋律，以此與其他薩克斯一起演奏出流動的七和弦）。

音高 音域	最低	最高
實際	♭2̤	♭6̇
演奏	♭6̤	1

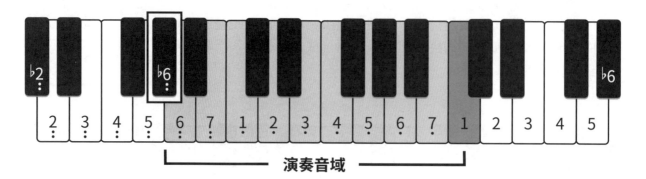

▲ 上低音薩克斯風（Baritone）的實際音域、演奏音域表示

薩克斯風的構造

　　薩克斯風的組成主要可分成三個部份 —— 吹嘴（mouthpiece）、頸管（neck，俗稱脖子）以及管身（body）。它們平時是分開的，吹奏時才組裝起來，這樣的設計不但方便攜帶，也較容易清理。

　　管樂器分為銅管、木管兩大類，許多人第一次看到薩克斯風的金屬外表時，直覺地將它視為銅管樂器，但它卻是不折不扣的木管樂器。那是因為，薩克斯風發聲的竹片與單簧管的簧片類似，兩者所發出的音色也十分相似，於是將它歸屬於木管樂器。

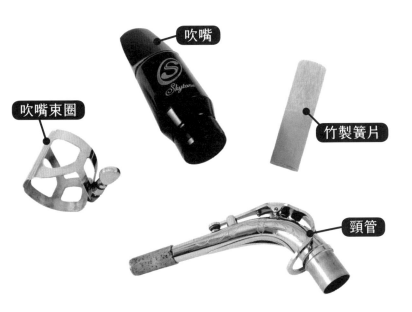

管身

吹嘴

吹嘴束圈

竹製簧片

頸管

▲ 由左至右順時針分別為吹嘴束圈、吹嘴、竹製簧片、管身及頸管

筆記區

■ 薩克斯風左側構造

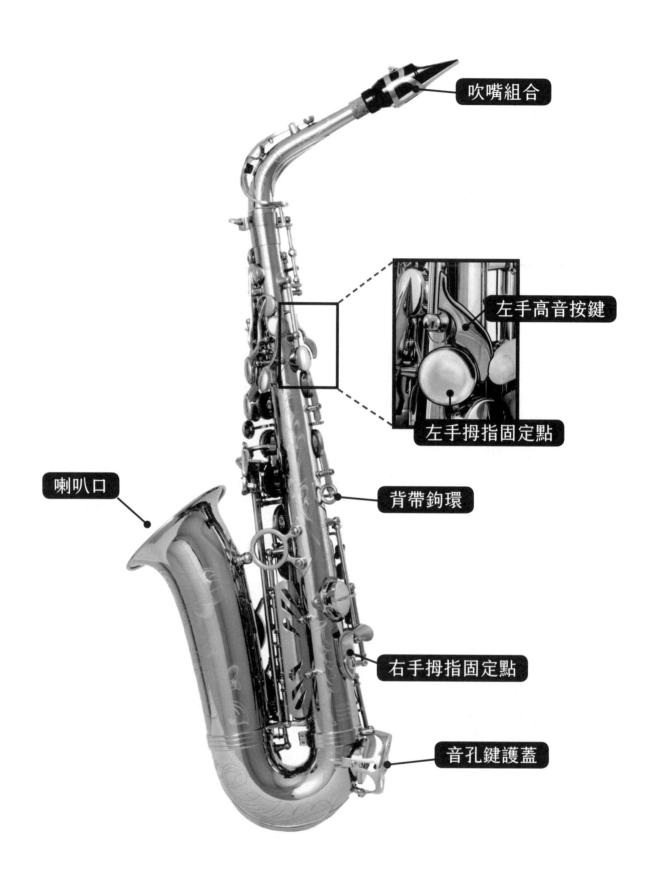

吹嘴組合

左手高音按鍵

左手拇指固定點

喇叭口

背帶鉤環

右手拇指固定點

音孔鍵護蓋

薩克斯風右側構造

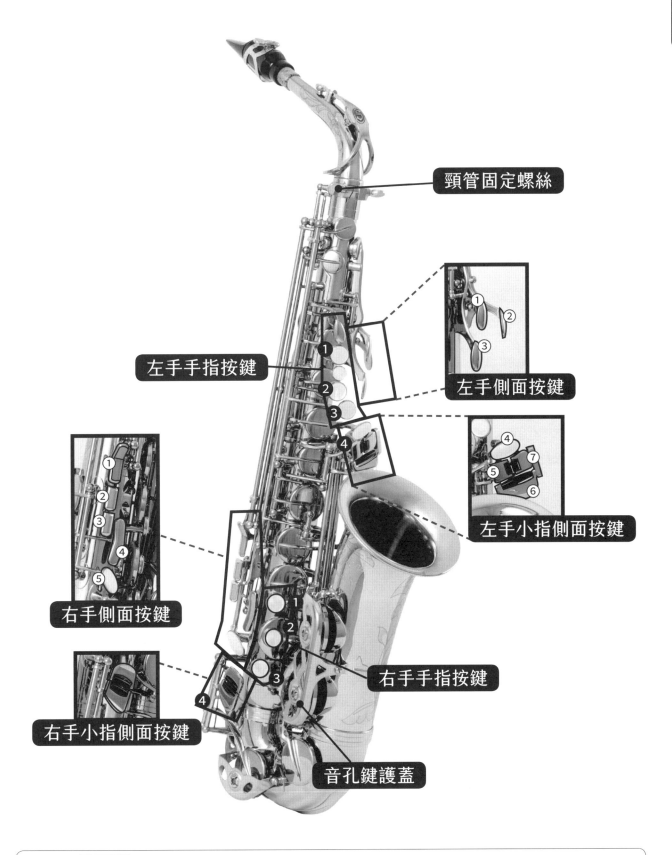

頸管固定螺絲

左手手指按鍵

左手側面按鍵

左手小指側面按鍵

右手側面按鍵

右手手指按鍵

右手小指側面按鍵

音孔鍵護蓋

TIPS 黑底數字 標示為按鍵所屬手指，❶=食指、❷=中指、❸=無名指、❹=小指。
白底數字 標示為側面按鍵在指法圖上的標示順序。

如何練好薩克斯風

時間

目前樂齡朋友居多，考量到體能的負擔，建議練習分為早上、下午、晚上三個時段，每次不要超過1小時，早上及下午著重基礎練習，晚上可以找人相約一起練習歌曲。上班族朋友在平日晚上可以安排1.5小時，分成基礎練習30分鐘、歌曲練習1小時，假日練習時則分為早上、下午、晚上三個時段，早上及下午著重基礎練習，不要超過1小時，晚上1.5小時，可以找人相約一起練習歌曲。另外，請將每次練習的時間與練習內容記錄下來，可以當作將來進階的參考資料。

空間

一個理想的練習室，最須注意的重點分別是練習室外部與練習室內部的聲音處理，有理想的空間便能讓練習事半功倍。

> • 練習室外部
> 盡量做好隔音，避免聲音傳出，以免影響到家人與鄰居的作息。

> • 練習室內部
> 盡量能夠有自然的回音，這樣就可以聽到自己的音色是否好聽。隔音的處理，以隔音木板及真空玻璃等專業材質效果最佳，但成本較為昂貴；較為經濟實惠的方法也可以考慮將窗戶改成氣密窗，並在牆壁貼上吸音泡棉，或是在牆壁夾層裡釘上多層舊報紙等。如果住家的環境不允許練習時，也可以在戶外練習。如：公園、河邊、堤防或者山上，這些地點以不影響別人為考量，同時也要考慮往返的時間。

擬定練習計畫

一份好的練習計劃應包括「基礎練習、技巧練習、樂曲演奏、音樂素養」四個項目，實際的練習內容，因受到音樂類型不同需作適當的調整，然而基礎練習及學習的觀念上，不要有古典、流行或爵士樂門戶之分。

練習內容的分配，可以按個人需求自行安排，建議比重為基礎練習40%、技巧練習30%、樂曲演奏20%、音樂素養10%，基礎練習是非常重要的，請務必安排為「每日必練的項目」，其他三個項目可以視個人的時間狀況作適當的調整，不需每天練習。

項 目	基礎練習	技巧練習	樂曲演奏	音樂素養
說 明	鞏固演奏的基本功，每日必練的課程。	強化樂曲演奏能力。	增進學習的成就感。	培養聆聽以及分析的能力、加強樂理。
內 容	❶長音練習 ❷點舌練習 ❸呼吸練習 ❹基本音階練習	❶小品練習曲 ❷抖音練習 ❸轉調練習 ❹綜合技巧練習	❶樂曲練習 ❷合奏練習 ❸舞台練習 ❹協奏練習 ❺重奏練習	❶聆聽欣賞 （不同的音樂類型） ❷樂曲抄寫與分析 ❸樂理、和聲的學習 ❹其他音樂常識

常見薩克斯風合奏組合

組合形式	組合內容
協奏	薩克斯風（高音、中音或次中音）主奏，加上鋼琴、吉他或Keyboard伴奏
二重奏	高音、中音薩克斯風各一把 兩把中音薩克斯風 中音、次中音薩克斯風各一把
三重奏	一把高音 + 兩把中音薩克斯風 高音、中音、次中音薩克斯風各一把 兩把中音 + 一把次中音薩克斯風 中音、次中音、上低音音薩克斯風各一把
四重奏	一把高音 + 兩把中音 + 一把次中音薩克斯風 高音、中音、次中音、上低音薩克斯風各一把 兩把中音 + 一把次中音 + 一把上低音薩克斯風
五重奏	一把高音 + 兩把中音 + 兩把次中音薩克斯風 一把高音 + 兩把中音 + 一把次中音 + 一把上低音薩克斯風 兩把中音 + 兩把次中音 + 一把上低音薩克斯風
重奏團	人數從10人～100人都可組團，高音、中音、次中音、上低音等聲部，各聲部的人數以達聲部平衡即可，也可以加入Keyboard、貝士、吉他、爵士套鼓組，這樣伴奏音樂可以增加聲線及色彩度。

基礎樂理與呼吸練習

在進入薩克斯風的美好世界裡之前，首先要了解樂譜裡面的每個記號，其中包含調性、高低音符、拍子、休止符、反覆記號以及強弱記號等。由於學習薩克斯風當中，以樂齡朋友居多，所以大部份的說明會以「簡譜」來進行。常以為樂理不是很重要，往往都將它忽略了，但樂理其實並不困難，希望大家能夠耐心地、詳細地仔細閱讀，相信了解樂理以後，對你學習薩克斯風的過程中，會有很大的幫助。

 基礎樂理

1. 認識音階

簡譜 (音名)	1 (C)	2 (D)	3 (E)	4 (F)	5 (G)	6 (A)	7 (B)
唱名	Do	Re	Mi	Fa	Sol	La	Si

・音階高低的標示

　　　　　　　　　　　　　┌──── 中音 ────┐　　　　　　　　　　　　　　　┌─ 最高音 ─┐
　　　　　　　　　　　　　1 2 3 4 5 6 7　1 2 3 4 5 6 7　1 2 3 4 5 6 7　1 2 3 4
　　　　　　　　　　　　　・・・・・・・　　　　　　　　　　　　　　　　　・・・・・・・　・・・・
　　1 2 3 4 5 6 7
　　・・・・・・・
　　└──── 低音 ────┘　　　　　　　　　　　　　└──── 高音 ────┘

2. 認識節拍

音符長短的單位稱為節拍，任何長短音符都是以一拍為基礎。因此要先了解什麼是一拍？要如何計算？簡單的說，每當我們要走一步的時候，會先將腳抬起來往前跨出去，然後踩下去。這個動作裡有兩個分解動作，那就是先上後下，由此可知我們走路時走一步就是一拍，一上一下就代表前半拍與後半拍，再舉另一例子來說明，當我們拍手的時候一拍一合，就有如前半拍與後半拍相同。

每當我們在唱譜數拍子的時候，這時候可以用拍手來數拍子，另一方面在練習或演奏時，請用踩腳（腳跟不要離地，腳掌一下一上）來數拍子，等到練習程度提升穩定後，視情況可以用心來默算拍子（這是最高境界了）。

音符型態	拍數	拍數計算	說明
6 − − −	4拍	↘↗↘↗↘↗↘↗	一個數字1拍，三條橫線3拍，共4拍。
6 − −	3拍	↘↗↘↗↘↗	一個數字1拍，二條橫線2拍，共3拍。
6 −	2拍	↘↗↘↗	一個數字1拍，一條橫線1拍，共2拍。
6	1拍	↘↗	這個音符是拍子的計算基準。
<u>6</u>	1/2拍	↘ （可以是前半拍或後半拍）	兩個1/2拍等於1拍。
<u>6</u>（雙底線）	1/4拍	↘ （可以是前半拍或後半拍）	四個1/4拍等於1拍。

3. 附點音符

音符右邊有加上「‧」，呈現方式為「6‧」，稱此音符為附點音符，而附點音符的拍數是「原來的拍數」加上「原來拍數一半的拍數」，所以「6‧」的拍長為1拍＋1/2拍＝1拍半。

例如「<u>6</u>‧」的拍長為原來的拍數（1/2拍）加上原來拍數一半的拍數（1/4拍），其結果為3/4拍。但如果看到「6‧‧」雙附點音符，其拍數的計算是「原來的拍數」加上「原來拍數的一半」，再加上「第一個附點拍數的一半」，其結果就是1拍＋1/2拍＋1/4拍＝1又3/4拍。

音符型態	拍數	拍數計算	說明
6‧	1又1/2拍	↘↗ ＋ ↘	1拍＋1/2拍。
<u>6</u>‧	3/4拍	↘ ＋ ↗	1/2拍＋1/4拍。
6‧‧	1又3/4拍	↘↗ ＋ ↘ ＋ ↗	1拍＋1/2拍＋1/4拍。

4. 休止符

休止符在一首歌曲中，有區隔樂句的功能，每當旋律進行到休止符的地方，就要依照休止符的拍數休息不演奏，等休息的拍數休完以後，再繼續演奏。在簡譜中，休止符是以數字「0」來表示，說明如下：

休止符型態	拍數	拍數計算	說明
1	休1小節	1小節的拍數	如果是4/4拍就休4拍，3/4拍就休3拍。
5	休5小節	5小節的拍數	如果是4/4拍就會是休4拍 x 5小節=20拍。
0 0 0 0	休4拍	↓↗↓↗↓↗↓↗	1個0代表休1拍，總共休4拍。
0 0 0	休3拍	↓↗↓↗↓↗	1個0代表休1拍，總共休3拍。
0 0	休2拍	↓↗↓↗	1個0代表休1拍，總共休2拍。
0	休1拍	↓↗	1個0代表休1拍，總共休1拍。
0	休1/2拍	↓	1個0底下一橫線，表示休1/2拍。
0	休1/4拍	↘	1個0底下雙橫線，表示休1/4拍。
0·	休1又1/2拍	↓↗ + ↓	1個0加上附點，表示休1又1/2拍。
0·	休3/4拍	↓ + ↗	1個0底下一橫線加上附點，表示休3/4拍。

5. 認識常見樂譜記號

在一首歌曲的樂譜中，會出現許多記號，來表示這首歌曲的調性、拍子、速度、強弱及進行的順序。為了能夠將歌曲演奏得正確及優美，首先就要認識這些記號並熟悉牢記。

記號型態	記號名稱	說明
$\frac{4}{4}$	樂曲的拍號	$\frac{4}{4}$：以四分音符為一拍，每小節有4拍。 $\frac{3}{4}$：以四分音符為一拍，每小節有3拍。
曲調：C	樂曲演奏調性	歌曲以C調演奏，若是G就以G調演奏。
♩ = 100	樂曲演奏速度	表示演奏速度為每分鐘100拍。
‖ ‖	雙小節線	雙小節線是作段落的區分，如A段、B段等。
\| \|	單小節線	單小節線是作小節的區分，如A段16小節等。
‖: :‖	反覆記號	有反覆記號的段落，要重複演奏1次或2次。
D.C.	從頭再奏記號	Da Capo或用D.C.表示，在正規反覆都反覆過了，小節下如有這個記號，要從這裡從頭再演奏，到有Coda記號的地方，再結束演奏。
𝄋	反覆記號	Da Segno反覆記號，前、後各一個。當正常的反覆記號反覆完，演奏到這個記號時，從這個記號要反覆到前面相同記號的地方，一直演奏到有Coda記號的地方，再結束演奏。
⊕	終曲記號	Coda或稱為終曲記號，前、後各一個。當樂曲的反覆都已經反覆完，演奏到前Coda記號時，要從這個地方直接跳到後Coda的段落，來結束曲的演奏。
♯	升記號	音符有這個記號，要升半音。
♭	降記號	音符有這個記號，要降半音。
♮	還原記號	前面的音符如有升、降記號，當後面的音符有還原記號時，就恢復到原來的音不升不降。
＞	重(強)音記號	音符有這個記號時，吹奏及吹氣力道要加強。

薩克斯風 **17**

記號型態	記號名稱	說明
fff	最強記號	演奏音量達到**最強**的音量，但要視現場情況。
ff	很強記號	演奏音量達到**很強**的音量，但要視現場情況。
f	強奏記號	演奏音量達到**強**的音量，但要視現場情況。
mf	中強記號	演奏音量達到**稍強**的音量，但要視現場情況。
mp	中弱記號	演奏音量達到**稍弱**的音量，但要視現場情況。
p	弱奏記號	演奏音量達到**弱**的音量，但要視現場情況。
pp	很弱記號	演奏音量達到**很弱**的音量，但要視現場情況。
ppp	最弱記號	演奏音量達到**最弱**的音量，但要視現場情況。
<	漸強記號	演奏音量達到**漸強**的音量，但要視現場情況。
>	漸弱記號	演奏音量達到**漸弱**的音量，但要視現場情況。
⌒	圓滑線 / 連結線	圓滑線時演奏的樂句只有第一個音要點舌，其他音符不要點舌，保持圓潤平順。當作連結線時，前後兩個音的拍數要加起來合算。
V	換氣記號	換氣記號最主要的功能是區隔樂句，沒有換氣記號的地方，不能隨意換氣。
rit...	漸慢記號	演奏的速度要漸漸地慢下來。
⌒	延長記號	有這個記號的音符，吹奏時要將拍子延長。
\| \|\|	樂曲的結束	樂曲最後一小節會用雙小節（一粗一細）來表示。

練習1-1 反覆記號應用練習

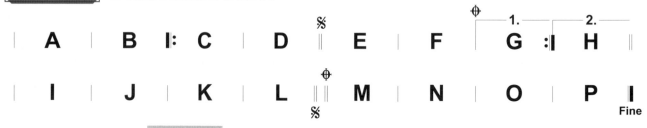

演奏順序 AB ➡ CDEFG ➡ CDEFH ➡ IJKL ➡ EF ➡ MNOP

呼吸練習

要有好的吹奏技巧，就要有好的呼吸要領。薩克斯風練一段時間後，呼吸的要領就要好好地研究。平常都是用「胸式呼吸」，因胸部受到身體結構的影響，吸進來的氣較少（約500毫升），無法應付吹奏薩克斯風時的需求。因此必須改用「腹式呼吸」吸氣，氣量約3500~4000毫升，這樣才足以負荷吹奏時的需求。

呼吸練習時請用改由嘴巴吸氣，吸氣的時候經過肺部時不要停留，直接往腹部（丹田）送，這時不能只有腹部向前脹大，還要將氣往腹部的兩側及背部的方向吸入。在整個吹奏過程中，一方面吐氣，一方面腹部（丹田）要撐住不能鬆弛，這時胸部要保持放鬆的狀態都沒有動作，氣要憋住慢慢吹氣，將吹氣的時間儘量拉長，剛開始練習可能只有5秒，可以慢慢地增加到30秒。

腹式呼吸步驟

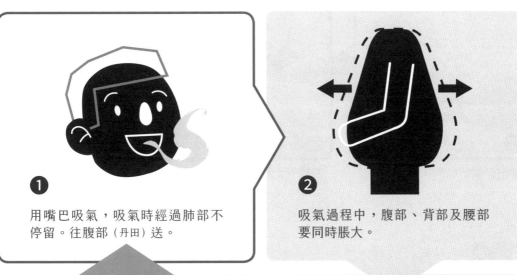

❶ 用嘴巴吸氣，吸氣時經過肺部不停留。往腹部（丹田）送。

❷ 吸氣過程中，腹部、背部及腰部要同時脹大。

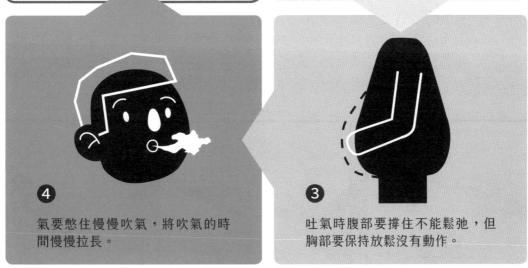

❹ 氣要憋住慢慢吹氣，將吹氣的時間慢慢拉長。

❸ 吐氣時腹部要撐住不能鬆弛，但胸部要保持放鬆沒有動作。

如果一時之間還體會不到「腹式呼吸」的要領，可以利用平躺在床上時來練習，練習時要全身放鬆，然後請用嘴巴吸氣，這時你會感覺到，腹部會上下起伏，多作幾次讓這個要領漸漸地變成習慣動作。

薩克斯風的組裝拆卸、持法與吹奏嘴型

 ## 薩克斯風的組裝

1. 吹嘴與彎管（脖子）的組裝

方法 1 打開樂器盒子後，竹片已經先裝在吹嘴上，然後在彎管的軟木塗上一層薄薄的軟木膏，再將吹嘴以旋轉的方式裝在平常習慣的位置上。

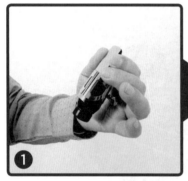

❶ 拿出已裝好竹片的吹嘴

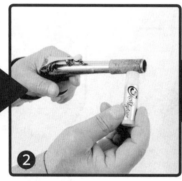

❷ 在彎管的軟木塗上軟木膏

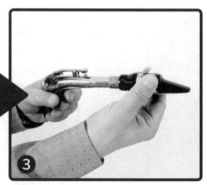

❸ 將吹嘴裝上彎管

方法 2 先在彎管的軟木塗抹上一層薄薄的軟木膏，然後將吹嘴以旋轉的方式裝在平常習慣的位置上，這時請先將束圈裝在吹嘴上，再將竹片放進束圈內。竹片放置的方法是，將竹片由上而下放進束圈內側，若覺得太緊不好裝，可用左手將束圈移高，再用右手的大姆指將竹片移至正確的位置，這時候要再將竹片壓下去，是否與吹嘴的前緣平行不可以太高或太低。

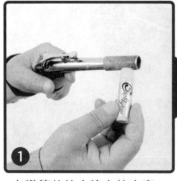

❶ 在彎管的軟木塗上軟木膏

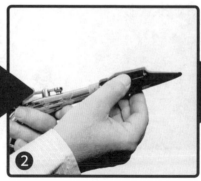

❷ 將吹嘴裝上彎管

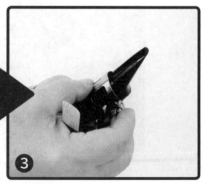

❸ 將束圈裝在吹嘴上

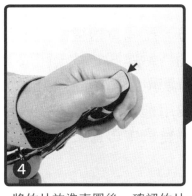
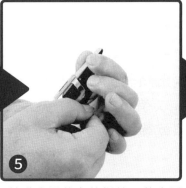
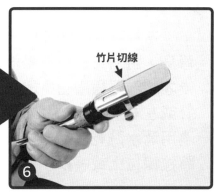

竹片切線

④	⑤	⑥
將竹片放進束圈後，確認竹片位置是否與吹嘴前緣平行	轉動束圈後方的螺絲，將束圈鎖緊，固定竹片位置	確認束圈位置是否在竹片切線到底端（後半段），並對齊中央

2. 彎管（脖子）與管身的組裝

要將彎管與管身接點之前，請先坐好並將背帶揹好，然後將吊帶的鉤子與薩克斯風管身的扣環確實連結，再將薩克斯風管身的螺絲放鬆，左手握住管身上緣，右手以正確的方式握好彎管，以「左右輕鬆搖擺」的動作慢慢地將彎管套入薩克斯風管身。

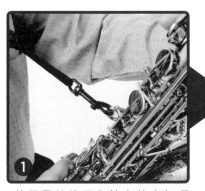
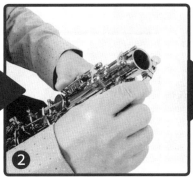
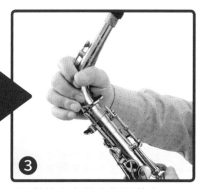

①	②	③
將吊帶的鉤子與管身後方扣環確實連接	將管身最上方的螺絲放鬆	將彎管套入薩克斯風管身

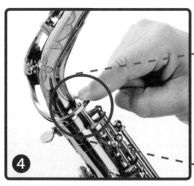
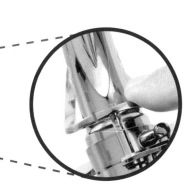

④
確認彎管接縫與下方連動的鍵柱是否呈一直線

薩克斯風的拆卸 （薩克斯風拆卸的順序剛好與組裝相反）

先將彎管從薩克斯風管身取下，放在安全的地方，鬆開背帶後卸下薩克斯風管身，將管身放置於樂器盒子裡，再將吹嘴上的束圈轉鬆連同竹片一起取下，最後才將吹嘴與彎管拆開。以上所有的動作切記，不可使用蠻力，應採用順（逆）時針或左右擺動的方式處理，以預防樂器受損，最後要用通布清潔彎管及管身，吹嘴用清水洗乾淨用衛生紙擦乾後，然後將吹嘴放在樂器盒中再蓋上盒子，記得要將拉鍊拉上或將扣子扣上。

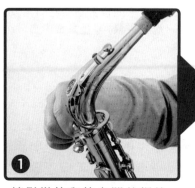

① 轉鬆彎管與管身間的螺絲，將彎管取下

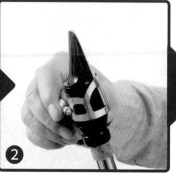

② 轉鬆吹嘴上束圈的螺絲

③ 將竹片及束圈從吹嘴上取下

④ 以順、逆時鐘或左右擺動的方式小心地將吹嘴從彎管上取下

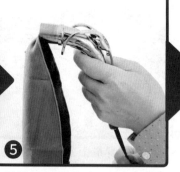

⑤ 用彎管專用的小通布清潔彎管，保持樂器的乾燥與整潔

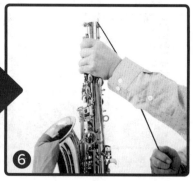

⑥ 將大通布的線頭穿出管身頂端，拉動通布的線，讓通布順勢而上清潔管身

・薩克斯風的周邊配件

▲ 軟木膏
通常塗在彎管的軟木上，具有潤滑效果，讓樂器拆卸更輕鬆，不易磨損。

▲ 擦拭布
通常用來擦拭樂器髒污，質地柔軟較不磨損樂器。

▲ 小通布
彎管清潔專用的小通布。

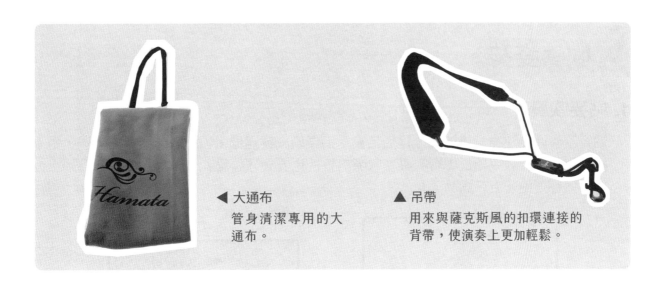

◀ 大通布
管身清潔專用的大
通布。

▲ 吊帶
用來與薩克斯風的扣環連接的
背帶，使演奏上更加輕鬆。

 ## 薩克斯風的拿法

薩克斯風的正確拿法，最主要的是用背帶來支撐整把薩克斯風，千萬不要用右手的拇指去支撐。兩隻手握持以保持薩克斯風的穩定，左手握住上半部按鍵處，右手握住下半部按鍵處。兩手的手指要呈現放鬆的狀態，就好像手握著一顆球，手指要自然地放在按鍵上，練習或演奏時，手指也不能翹起來。

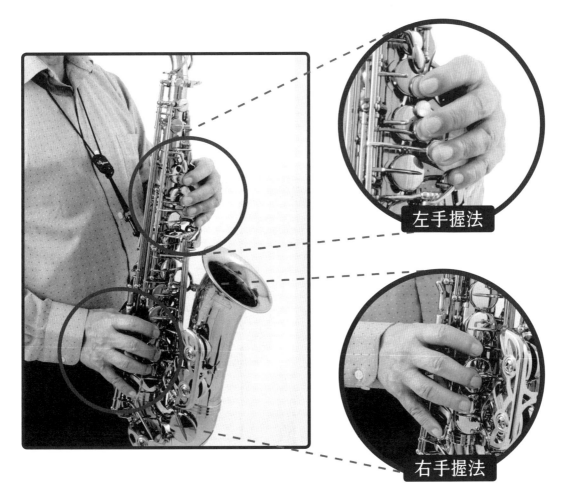

左手握法

右手握法

薩克斯風 **23**

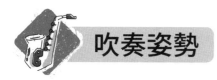 **吹奏姿勢**

1. 站姿吹奏

站姿吹奏時要注意背帶的高度是否恰當，不要過高或過低，才不會影響氣的運送，更不會讓手指來支撐薩克斯風影響吹奏。吹嘴的竹片也要與牙齒呈90度，只要薩克斯風抬上或放下，頭都要跟著上下擺動。

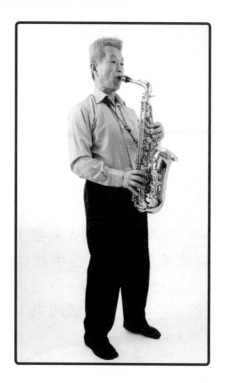

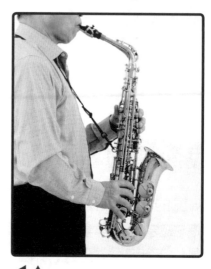

◀ ▲▲
適度調整背帶高度，讓自己能以最舒服、放鬆的姿勢吹奏，也不影響氣的運送。

2. 坐姿吹奏

採取坐姿時，請勿彎腰駝背或緊靠在椅背，身體要保持放鬆。坐姿可以分成兩種方式：

❶ 將薩克斯風放在兩腿之間。

❷ 將薩克斯風斜放在右腿旁邊，這時需要調整背帶的長度。

吹奏嘴型

嘴型的好壞對薩克斯風的吹奏影響很大，好的嘴型可以穩定吹嘴，使送氣的過程平順、讓竹片的振動完全，這樣的話，音量的控制及音色的變化都較容易掌控，也比較不會受傷或出現後遺症。

如何建立好的嘴型

❶ 嘴型打開

首先將嘴巴打開大約1公分，發「O」的音再合起來後，再將吹嘴含著。

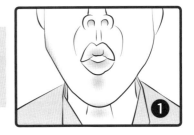

❷ 固定吹嘴位置

上門牙輕輕靠在吹嘴的上方，大約1公分的深度，下唇再稍微往內收，並且將下排的牙齒包覆。

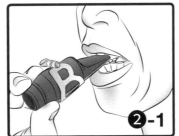

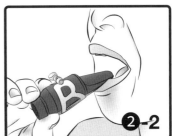

❸ 牙齒放鬆

上、下兩排牙齒不可過度用力並且要適度地放鬆，否則容易造成吹嘴磨損，下嘴唇也較容易受傷。

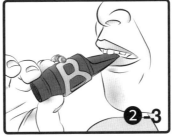

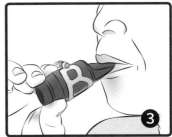

❹ 竹片與牙齒位置

竹片與下排牙齒保持90度的狀態，如此才能讓竹片完美的震動，吹出好聽的音色。這時候可以照鏡子看嘴型是否輕鬆自然。

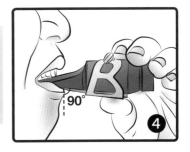

❺ 只用吹嘴吹奏

吹音時氣要稍微用點勁，竹片要束緊，然後吹出一個緊實的音。（中音薩克斯風是鋼琴的A，次中音薩克斯風是鋼琴的G。）

薩克斯風入門的第一個音就是5（Sol），這個音是最容易吹奏的音，雖然如此，也要好好地去練習。練習之前請先將樂器正確地揹好，手指放在正確的位置，調適一下呼吸再開始練習，下方這四個音的指法，注意左手按指的力道不要太用力，右手的手指不要翹起來，輕放在按鍵上即可。

簡 譜	5	6	7	i	
音 名	G	A	B	C	
記 譜					
指 法					右2

> **TIPS** ●表示將按鍵按下　○表示無需按壓
> 如有兩種以上的指法，請以第一種指法優先，其餘指法都是代用指法。

長音練習

長音練習非常重要，可以的話，請每天都撥點時間來練長音。5（Sol）這個音剛開始練習時，可以多練幾次，等吹奏要領稍微穩定以及音色正確後，再往後面其他音練習，練習的速度請定在每分鐘72拍。

練習3-1 中音5（Sol）四拍長音練習

吹奏練習時在吹滿四拍後，下個小節休息四拍，到第四拍時要將氣吸滿，再往下一小節練習。「呼」代表吹奏的第一拍，「休」代表休止符的第一拍，「吸」代表吸氣準備吹奏。

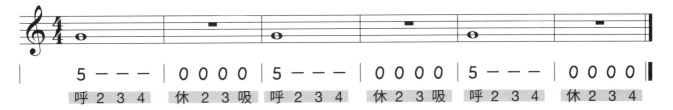

| 5 － － － | 0 0 0 0 | 5 － － － | 0 0 0 0 | 5 － － － | 0 0 0 0 |
| 呼 2 3 4 | 休 2 3 吸 | 呼 2 3 4 | 休 2 3 吸 | 呼 2 3 4 | 休 2 3 4 |

練習3-2 中音6（La）四拍長音練習

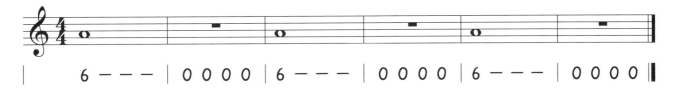

| 6 － － － | 0 0 0 0 | 6 － － － | 0 0 0 0 | 6 － － － | 0 0 0 0 |

練習3-3 中音7（Si）四拍長音練習

| 7 － － － | 0 0 0 0 | 7 － － － | 0 0 0 0 | 7 － － － | 0 0 0 0 |

練習3-4 高音 i（Do）四拍長音練習

| i － － － | 0 0 0 0 | i － － － | 0 0 0 0 | i － － － | 0 0 0 0 |

 ## 基本音階練習

練習3-5 5（Sol）、6（La）、7（Si）、i（Do）的複習

練習這四個音時，指法要能自然地轉換，換氣呼吸的聲音不要太大聲，身體也要放鬆。

| 5 － － － | 0 0 0 0 | 6 － － － | 0 0 0 0 | 7 － － － | 0 0 0 0 | i － － － | 0 0 0 0 |

換音時，指法要能自然地轉換，有換氣記號的地方，記得要迅速地換好氣。「休」代表休止符的第一拍，「吸」代表吸（換）氣準備吹奏。

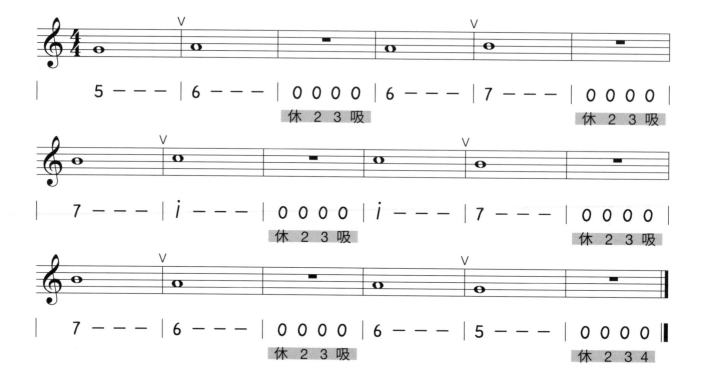

練習3-7　連續三個音的練習

換音時指法要能自然地轉換，有換氣記號的地方，可以練習換氣的技巧，在很短的時間內要迅速地換好氣。「休」代表休止符的第一拍，「吸」代表吸（換）氣準備吹奏。

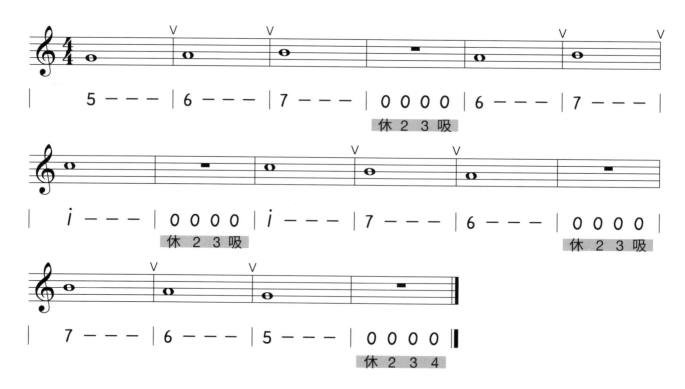

練習3-8　連續四個音的練習

換氣進階到兩小節再換氣，速度請用每分鐘72拍。

| 5 − − − | 6 − − − | 7 − − − | i − − − | i − − − | 7 − − − |

| 6 − − − | 5 − − − | 6 − − − | 7 − − − | i − − − | 6 − − − |

| 7 − − − | 6 − − − | 5 − − − | i − − − ‖

練習3-9　連續四個音的變化練習

開始練習時，可以用較慢的速度來練習，等練熟後，再恢復原來速度每分鐘72拍。

| 5 − − − | 7 − − − | 6 − − − | i − − − | 7 − − − | 5 − − − |

| i − − − | 6 − − − | 7 − − − | 6 − − − | 5 − − − | i − − − |

| 6 − − − | 7 − − − | i − − − | 5 − − − | 6 − − − | 7 − − − |

| 5 − − − | 6 − − − | 7 − − − | 5 − − − | 6 − − − | i − − − ‖

高音音階指法與點舌

高音音階指法

簡 譜	i̇	2̇	3̇	4̇	5̇
音 名	C	D	E	F	G
記 譜					
指 法		右2			

簡 譜	6̇	7̇	i̇̇
音 名	A	B	C
記 譜			
指 法			

> **TIPS** ●表示將按鍵按下
> ○表示無需按壓
>
> 如有兩種以上的指法,請以
> 第一種指法為優先,其餘指
> 法都是代用指法。

點舌

　　為了能夠將每個音的顆粒很完整且清晰地吹奏出來，需要學習點舌的技巧。吹奏時先將舌尖頂在竹片前端的下方擋住氣，不讓氣吹出去，當舌尖放開竹片的同時，氣就往吹嘴吹進去，讓竹片產生振動發出聲音，這個動作就是「點舌」。

（第6課有更多關於點舌的練習）

練習4-1

點舌時內心要發「Tu」的音，但不要發出聲音，同時請用雙腳踩拍子（數拍子），練習速度為72。（「Tu」表示點舌，「休」表示休息不吹奏。）

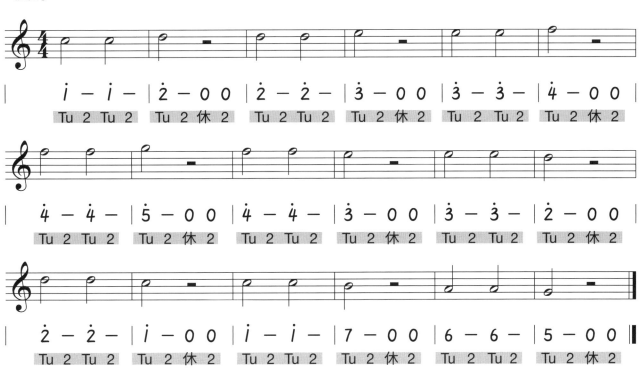

筆記區

吹奏更高的音階時,竹片要束得再緊一點,氣的強度也要跟著配合,否則音準會偏低,剛開始的時候,有可能還抓不到要領,請用調音器配合練習,相信有用心的練習,必定會有收穫的。

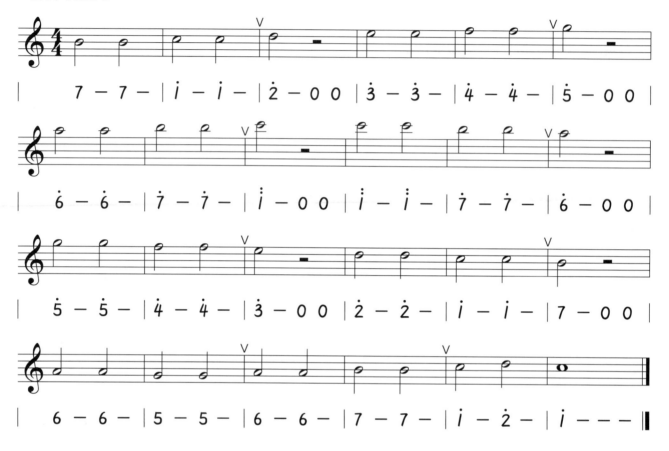

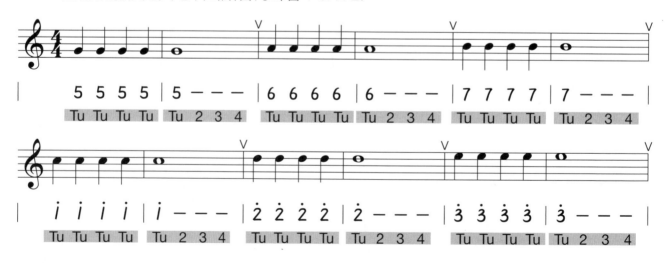

練習4-3 節奏變化

當節拍變化時,點舌的動作也要配合跟著變化。點舌吹奏也需要更多的氣來配合,因為吹奏時感覺氣會比較快用完,所以要試著吸更多的氣,將氣保存在丹田然後將氣憋住,慢慢地將氣吹出去,要注意的是身體要能夠放輕鬆,舌頭也要放鬆,再輕輕地點在竹片上,這樣就能很完美地吹出點舌的聲音 (Q彈音色)。

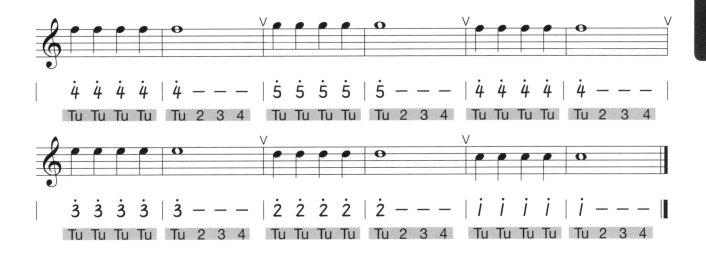

練習4-4　不同音的點舌與休止符搭配的練習

每當音樂進行中，音符會隨著旋律有不同的變化，在吹奏上也要有很快速的反應能力，才能應付這些變化。這些變化包含了許多反應能力，例如視譜的反應、音符判斷的能力，吹氣強弱的配合能力、音色控制以及音樂表情的能力等等，這些能力都要靠平常努力練習，才能養成的吹奏能力，請耐心的練習。

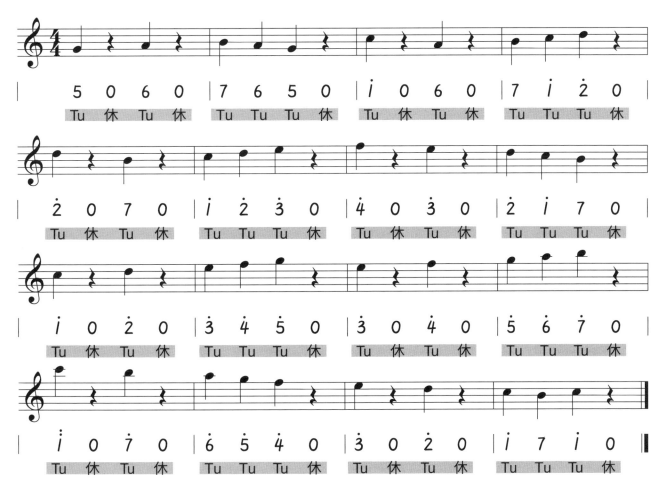

兩小節換氣，每個音都要點舌吹奏。不同的拍子、音階的變化練習，可以提升反應能力，要有耐心及有效率的去練習，練到熟能生巧、能夠自然地反應。

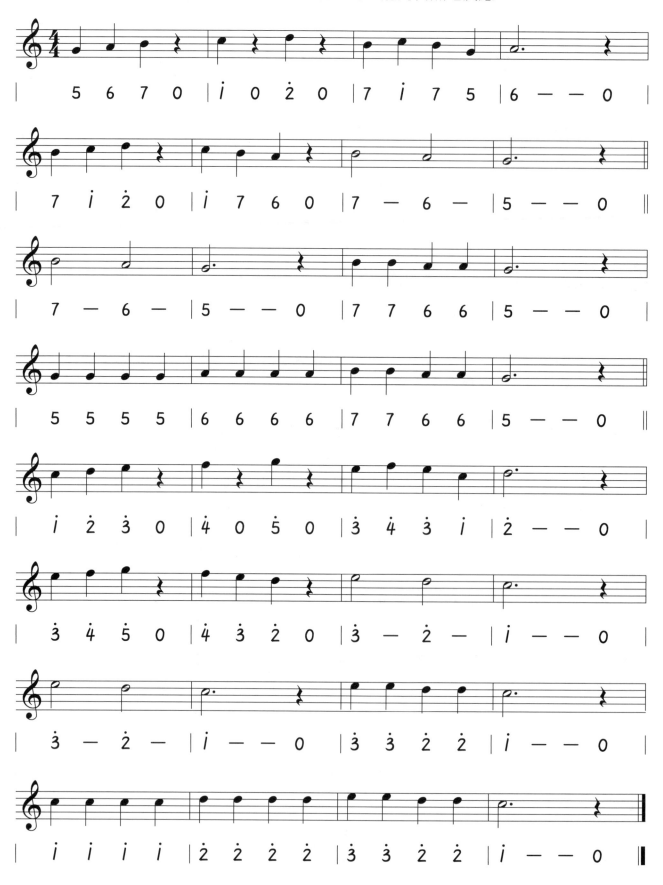

綜合練習（一）

 快樂小曲吹奏

　　吹奏薩克斯風要有好像在唱一首歌相同的感受，吹奏低音時要放鬆，吹奏高音時要收緊。經過前面幾課的基礎練習之後，為了驗證學習的成效，這時來吹奏幾首小曲子，也感受一下樂曲旋律及節拍的變化，測試一下反應能力。

練習5-1 〈Go Tell Aunt Rhodie〉

簡單的旋律結構，請兩小節換氣一次，記得吹奏時身體要放鬆。

練習5-2 〈瑪莉有隻小綿羊〉

這首是大家都很熟悉的歌曲，也是許多樂器的練習曲。當相同的音重複出現時，要注意點舌力道以及換氣的配合是否順暢。

歌曲旋律的結構有如音階進行及和弦的琶音練習。請注意練習時點舌力道的穩定度，不要忽大忽小，手指頭也要放鬆，換氣的技巧也要跟著提升，通常都是兩小節換氣一次，如果氣的控制狀況很好，也可以四小節再換氣。

| ż 2 7 7 － | i 1 6 6 － | 5 6 7 i | ż 2 2 2 － | ż 2 7 7 － | i 1 6 6 － |

| 5 7 ż 2 | 7 － － － ‖ 6 6 6 6 | 6 7 i 1 － | 7 7 7 7 | 7 i 1 ż 2 － |

| ż 2 7 7 － | i 1 6 6 － | 5 7 ż 2 | 5 － － － ‖

這首是大家都很熟悉的歌曲，也是許多樂器的練習曲。當相同的音重複出現時，要注意點舌力道以及換氣的配合是否順暢。圓滑音吹奏只要在第一個音點舌即可。

| 3 5 5 5 | 4 6 6 － | 7 7 6 7 | i 1 ż 2 ż 3 － |

| 3 5 5 5 | 4 6 6 － | 7 7 6 7 | i 1 5 i 1 － ‖

反覆記號

被反覆記號 ‖: :‖ 包圍的樂句要再進行一次吹奏。以下方樂曲為例，當吹奏到第8小節時，要回到第5小節再重複吹奏，直到第8小節才結束（即第5小節~第8小節吹奏了兩次）。

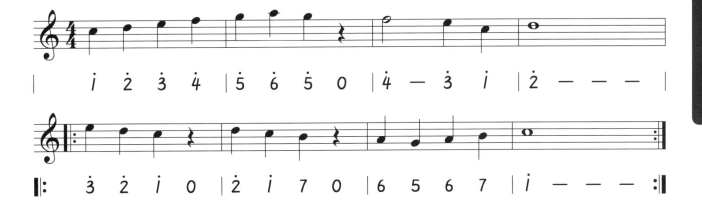

練習5-5

樂曲中只在第12小節有 :‖，吹奏到這裡的時候，要從頭再重複吹奏一次到結束。

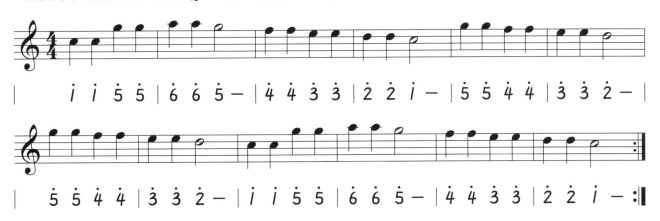

八分音符練習

八分音符的拍長是四分音符的一半，即為半拍。在數拍的時候要注意，一拍等於兩個八分音符，其拍長要平均，不要一長一短。

練習5-6 八分音符練習

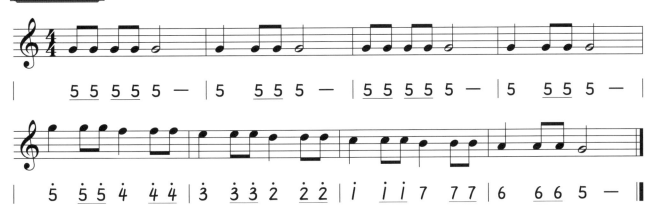

歌曲練習

貝多芬於1818至1824年間創作的作品125《第九號交響曲》，將德國詩人弗里德里希·席勒的〈快樂頌〉中部分詩句歌詞譜曲，並安排在最後樂章，是貝多芬首次在交響曲中使用人聲，也是他完成的最後一部交響曲。

中音薩克斯風		次中音薩克斯風	
演奏示範	伴奏音樂	演奏示範	伴奏音樂

貝多芬第九號交響曲

曲調：AltoSax - E♭調 / TenorSax - B♭調　　　節奏：Slow 4/4 ♩=80

```
         C                  G7          C  Dm9  G9   C  [A] C              G7
|(4/4) 3  3  4  5 | 5  4  3  2 | i  i  2  3 | 2·  i i — ‖: 3  3  4  5 | 5  4  3  2 |
   (前奏)

     C   Dm    G7            C              G7          C   Dm9   G9   C
| i  i  2  3 | 3  2  2  — | 3  3  4  5 | 5  4  3  2 | i  i  2  3 | 2  i  i  — ‖

[B] G   Am   Bm7-5  C    Dm   Am    F   G7       C              G7
‖ 2  2  3  i | 2  4  3  i | 2  4  3  2 | i  2  5  — | 3  3  4  5 | 5  4  3  2 |

                              ┌─── 1. ───┐
     C   Dm9   G9   C      C    C7     F    F#dim  G7              C      >      >
| i  i  2  3 | 2  i  i  — ‖ i5i3 3· i3 | 4346 6· i6 | 57254572 | i53i 0  0 :‖
                          (間奏)

  ┌─── 2. ───┐
     C    F      G7    C                >
‖ i5i3 4i46 | 754 2i0i0 ‖
   (尾奏)              Fine
```

點舌加強練習

SAXOPHONE 第 **6** 課

點舌是薩克斯風在吹奏上非常重要的技巧之一,請多多練習,要練到輕巧靈活,點出來的音符顆粒圓滿、聲音清晰且要有彈性。

練習6-1

相同音點舌練習,吹奏時兩小節換氣一次,只要專注在點舌力道及吹氣力道的控制上,就容易將點舌練好,同時也要注意換氣的配合。

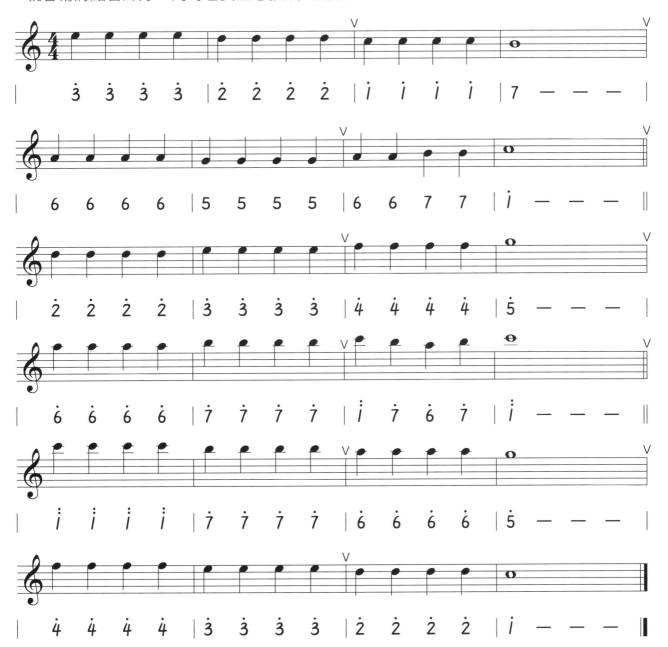

練習6-2

音階點舌練習，身體、手指、點舌及換氣都要放鬆。

練習6-3 2/4拍練習

換氣點可以增加到四小節，每個音都要點舌，有休止符的地方要記得休息。因為有反覆記號，吹奏到第16小節時，要從頭重複演奏一次。

> **TIPS** 2/4拍樂曲：以四分音符為一拍，每小節有2拍。

練習6-4　2/4拍練習

與上一個練習相同，每個音都要點舌，有休止符的地方要記得休息。不同的是，吹奏到第8小節時，要從頭重複演奏一次，然後再往第9小節繼續吹奏到結束。

練習6-5　3/4拍練習

三拍子的強弱分配是「強、弱、弱」，剛開始可能還無法控制強弱的吹奏，可以先按照自己的感覺去練習，等之後練得比較熟悉後再來調整。

TIPS 3/4拍樂曲：以四分音符為一拍，每小節有 3 拍。

歌曲練習

　　〈你是我的生命〉是一首充滿感情的抒情歌曲，演奏時要保持流暢度以及柔軟度，同時也要適度的加上抖音，圓滑樂句的點舌不能太用力。

♪ 演奏順序

▶ 第一次 — 前奏從第三拍後半拍開始，共有16小節又半拍，在A、B段各16小節後，接著進入 ┌─1─┐ 間奏8小節（不演奏）。

▶ 第二次 — 間奏結束後反覆A、B段各16小節進入 ┌─2─┐ ，在看到 𝄋（No Repeat）時反覆到前面有 𝄋 的段落。請注意記號旁寫有「Band Solo」表示這段將由樂團（背景音樂）進行演奏再演奏，不需吹奏，直到進入B段再接續吹奏。接著在看到 ⊕ 時跳到後面有相同記號的位置，經過一小節後進入尾奏（不演奏）結束。

中音薩克斯風

演奏示範　　伴奏音樂

次中音薩克斯風

演奏示範　　伴奏音樂

八分音符點舌

由於八分音符吹奏的時間只有一拍的一半，所以點舌的時間也會較短。點舌的時候，請注意舌尖距離竹片不能太遠，動作需要更敏捷，力道要更輕。

練習7-1 相同音練習

相同音的練習對於點舌最有幫助了，請務必要好好的多練幾次，練到點舌的動作非常順暢為止，建議練習速度每分鐘80拍。

練習7-2

〈小星星變奏曲〉是大家很熟悉的歌曲，如果改變它的節拍結構，多了點舌的練習，相信對大家有很大的幫助，請好好地多練習幾次。

圓滑音吹奏

樂曲中有圓滑線記號的音符，只在第一個音要點舌吹奏即可，後面的音都不要點舌吹奏，這樣才能保持圓滑的感覺。

$\frac{2}{4}$ 2̇ 3̇ | 2̇ 1̇

點舌 不點舌 點舌 不點舌

練習7-3

練習7-4

〈兩隻老虎〉是大家很熟悉的兒歌，也是德國童謠。有圓滑音的段落，只在第一個音要點舌，後面的音都不要點舌，保持圓滑的感覺。

歌曲練習

〈補破網〉於1948年發表，是同名戲劇的主題曲。「補破網」無疑是指當時戰後百廢待舉的社會宛如一張「破網」，需要一針一線地縫補起來。歌曲的結構是3/4拍子兩段式，旋律中有附點四分音符（拍長為1拍半）及圓滑線，要注意吹奏的處理。

♪ 演奏順序

▶ 第一次─ 前奏8小節，A、B段完，間奏8小節。

▶ 第二次─ 反覆到A段、B段完，看到D.C.的記號，回到前奏。

▶ 第三次─ 再演奏一次A、B段，到前 ⊕ 記號時，直接跳到後 ⊕ 的段落，來結束演奏。

> **TIPS** 1. 圓滑線樂句的第一個音要點舌，之後後面無論幾個音都不要點舌，保持圓滑、溫柔的感覺。
>
> 2. 注意附點四分音符（已標示），在樂句中出現時那個音請演奏1拍半。

中音薩克斯風

演奏示範　　伴奏音樂

次中音薩克斯風

演奏示範　　伴奏音樂

補破網

曲調：AltoSax - E♭調 / TenorSax - B♭調　　　節奏：Slow Waltz 3/4 ♩=76

勉勵小語 學習薩克斯風請「多練、多看、多讀、多聽」，如此就能充實自己的能量。

中、高音音階

中、高音音階的吹奏

　　吹奏越高的音階時，竹片要束得越緊，吹氣也要強一點，否則音準會偏低。但是身體、手指及舌頭都要保持放鬆。

練習8-1　高音音階練習

盡量吹奏四小節之後再進行換氣。

練習8-2　中高音音階練習

可以提升手指的協調性，注意吹奏時手指要放鬆。

練習8-3

樂曲中有 ⌒ 圓滑線記號的音符，只在第一個音要點舌吹奏即可，後面的音都不要點舌吹奏，這樣才能保持圓滑的感覺。

練習8-4　反覆記號練習

這種反覆記號 ┌─ 1 ─┐ ┌─ 2 ─┐ 稱作為「一房」、「二房」。在樂曲中行進的方式是先吹奏到 ┌─ 1 ─┐ 再反覆到前面，當吹奏到 ┌─ 1 ─┐ 前時（此範圍內的小節要省略），直接跳到 ┌─ 2 ─┐ 的地方直到結束。

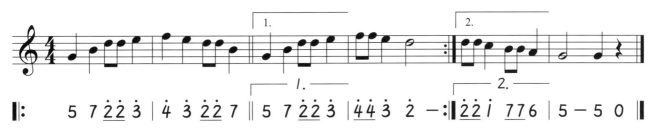

練習8-5

此練習曲是第四拍（弱拍）開始吹奏，這種型式稱之為不完全小節，反覆時也是從第四拍反覆吹奏。

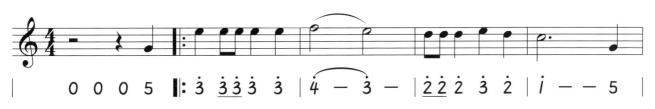

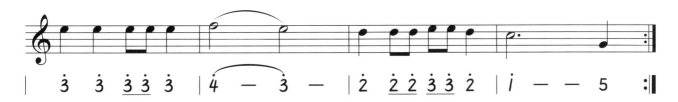

節拍及換氣點變化練習

這個譜例的節拍與先前練習的有些許不同,第四拍休息。注意第6小節的換氣點在第三拍結束,請好好的練習。

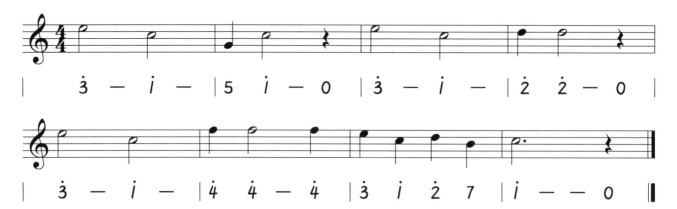

 歌曲練習

練習1 －〈秋怨〉

　　〈秋怨〉是1957年周添旺與楊三郎的作品,原本的歌名〈會仔咖〉意指台灣早期標會的會腳。後來鄭志峰先生感覺這首歌曲旋律優美,就重新填上〈秋怨〉的歌詞,深受大眾喜愛也造成了轟動。歌曲的結構是3/4拍子兩段式,與補破網節拍的結構相似度很高。

♪ 演奏順序

▶ 第一次－ 前奏8小節,A、B段完,間奏8小節。

▶ 第二次－ 反覆到A段、B段完,看到D.C.的記號,回到前奏。

▶ 第三次－ 再演奏一次A、B段,到前 ⊕ 記號時,直接跳到後 ⊕ 的段落,來結束演奏。

> **TIPS** 1. 圓滑線樂句的第一個音要點舌,之後後面無論幾個音都不要點舌,保持圓滑、溫柔的感覺。
> 2. 注意附點四分音符(已標示),在樂句中出現時那個音請演奏1拍半。

中音薩克斯風

演奏示範　伴奏音樂

次中音薩克斯風

演奏示範　伴奏音樂

秋怨

曲調：AltoSax - E♭調 / TenorSax - B♭調　　　節奏：Slow Waltz 3/4 ♩=76

練習2 －〈跟我說愛我〉

♪演奏順序

▶ 第一次－ 前奏5小節，弱起拍第1拍後半拍開始吹奏，A段8小節，碰到 。

▶ 第二次－ 反覆到A段完，直接跳到 ，然後接B段8小節，接著就是間奏6小節。當看到 𝄋 記號時，要反覆到前面有相同記號的A段，再吹奏到B段的第8小節，當看到 𝄌 記號時，要直接跳到倒數第二段有同樣記號的段落，接著再吹奏2小節後，就是尾奏（不演奏）結束。

> **TIPS** 1. 圓滑線樂句的第一個音要點舌，之後後面無論幾個音都不要點舌，保持圓滑、溫柔的感覺。
> 2. 注意附點四分音符（已標示），在樂句中出現時那個音請演奏1拍半。

中音薩克斯風
演奏示範　伴奏音樂

次中音薩克斯風
演奏示範　伴奏音樂

跟我說愛我

曲調：AltoSax - E♭調 / TenorSax - B♭調　　節奏：Slow Soul 4/4 ♩=72

C ... C ... 2. Dm7 G7 C

$\dot{3}$ — — — | 0 5 5 6· $\dot{1}$:‖ 0 $\dot{2}$ $\dot{2}$ $\dot{3}$ $\dot{2}$ 7 | $\dot{1}$$\dot{2}$ | $\dot{1}$ — — — ‖

B C Cmaj7 Dm G7 F C

‖ $\dot{3}$#$\dot{2}$$\dot{3}$$\dot{2}$ $\dot{3}$ — | $\dot{4}$$\dot{3}$$\dot{4}$$\dot{3}$ $\dot{4}$ — | $\dot{4}$$\dot{5}$$\dot{4}$$\dot{3}$ $\dot{2}$ 7 | $\dot{1}$7$\dot{1}$$\dot{2}$ $\dot{3}$ — |

C Cmaj7 Dm7 G7 C

‖ $\dot{3}$#$\dot{2}$$\dot{3}$$\dot{2}$ $\dot{3}$· $\dot{3}$ | $\dot{4}$$\dot{3}$$\dot{4}$$\dot{3}$ $\dot{4}$ $\dot{4}$$\dot{3}$ | $\dot{2}$$\dot{2}$ $\dot{2}$$\dot{2}$ $\dot{3}$$\dot{1}$ $\dot{2}$ | 0 $\dot{2}$ $\dot{1}$ $\dot{1}$ — ‖

Dm G7 Em A7 Dm7 Em7

‖ $\dot{4}$$\dot{3}$ $\dot{4}$$\dot{6}$ 7 $\dot{2}$ | 7 5 4 #$\dot{1}$3 | $\dot{2}$#$\dot{1}$$\dot{2}$66 ♮$\dot{1}$$\dot{2}$ | $\dot{3}$#$\dot{2}$$\dot{3}$55 5· $\dot{4}$5 |
（間奏）

F7 Em7 Dm7 G7 C C

| $\dot{3}$$\dot{6}$ $\dot{2}$ $\dot{1}$ 5 | 5 — — — | " 0 5 5 5 6· $\dot{1}$ ‖

開始吹奏 𝄋 W/Repeat

⊕ C Cmaj7 G7 C

‖ 0· $\dot{3}$$\dot{4}$$\dot{3}$ — | 0· $\dot{5}$$\dot{6}$$\dot{5}$· ‖ #$\dot{2}$7 5 $\dot{2}$ 7 5 2 | $\dot{3}$ — — — ‖
（尾奏） rit… Fine

筆記區

升4音指法

臨時記號（變音記號）

在樂曲練習過程中，會遇到某些音前面臨時出現升、降記號，此記號稱作臨時記號，它有改變音高的作用，不過效果僅在一小節中的相同音上，過了該小節後，臨時記號的效果也就失效了。

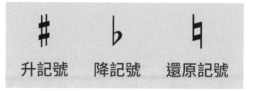

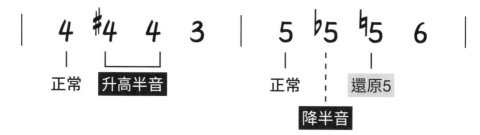

升4音（升Fa / F#）指法

簡譜	#4	♭5	#4̇	♭5̇
音名	F#	G♭	F#	G♭
記譜				
指法				

TIPS　●表示將按鍵按下　○表示無需按壓
同音異名：指音高相同，但音名與指法不同的音。

練習9-1

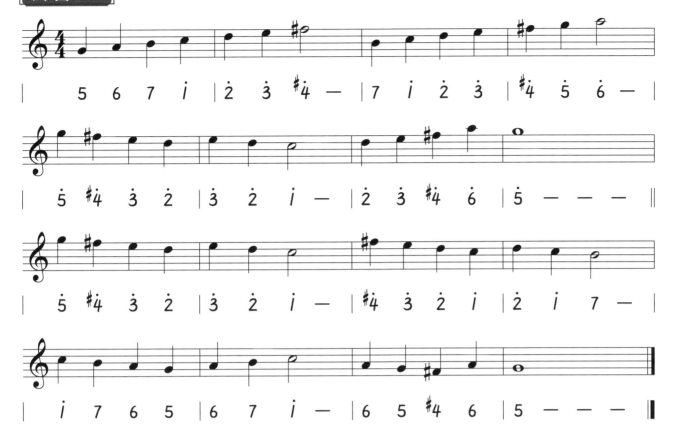

練習9-2

注意圓滑線的處理，#4指法的按指處理，建議練習速度每分鐘80拍。

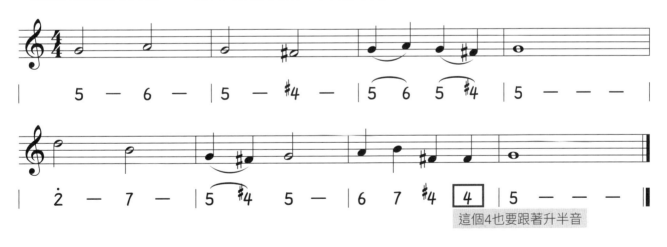

這個4也要跟著升半音

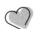 **勉勵**小語　基本功與長音練習是每天必練的功課，持之以恆必定能見到成效。加油！

練習9-3

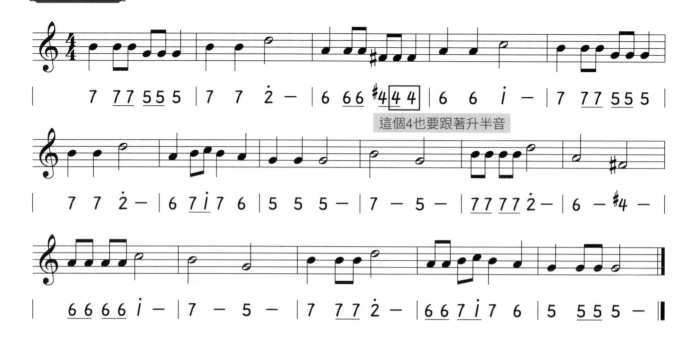

這個4也要跟著升半音

歌曲練習

　　〈月夜愁〉的歌曲結構是4/4拍子兩段式，歌曲是從第2拍（弱起拍）開始吹奏，旋律中有圓滑線，要注意吹奏的處理。

♪ 演奏順序

▶ 第一次－ 前奏8小節，A、B段完，間奏8小節。

▶ 第二次－ 反覆到A段、B段完，看到D.C.的記號，回到前奏。

▶ 第三次－ 再演奏一次A、B段，到前 ⊕ 記號時，直接跳到後 ⊕ 的段落，來結束演奏。

TIPS 1. 圓滑線樂句的第一個音要點舌，之後後面無論幾個音都不要點舌，保持圓滑、溫柔的感覺。

2. 注意附點四分音符（已標示），在樂句中出現時那個音請演奏1拍半。

中音薩克斯風

演奏示範　伴奏音樂

次中音薩克斯風

演奏示範　伴奏音樂

月夜愁

曲調：AltoSax - E♭調 / TenorSax - B♭調　　節奏：Slow Soul 4/4 ♩=78

3/4拍、重音記號

3/4拍

3/4拍子每小節有三拍,強弱的分配是強、弱、弱,也就是蹦、恰、恰。速度有快有慢,換氣點可以調整到四小節再換氣。如果剛開始無法控制強弱的吹奏,就先照自己的感覺去練習,等練得較熟悉後,再來調整回來。

練習10-1

記得4要升半音,請注意歌曲的強弱「強、弱、弱」分配吹奏,盡可能四小節再換氣。

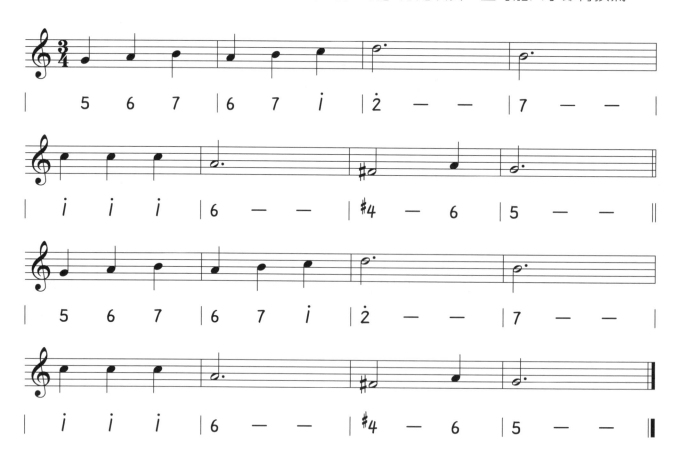

> **TIPS** 附點四分音符的拍長為1拍半,也就是1拍 + 半拍(一個四分音符再加上一個八分音符,如右圖所示),數拍時請特別注意。
>
> $$ \text{♩.} = \text{♩} + \text{♪} $$

練習10-2

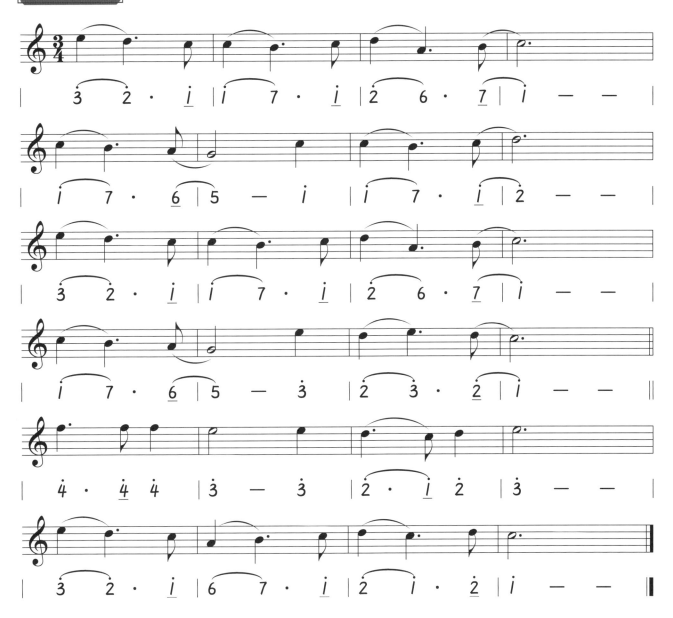

3 2 · i	i 7 · i	2 6 · 7	i — —
i 7 · 6	5 — i	i 7 · i	2 — —
3 2 · i	i 7 · i	2 6 · 7	i — —
i 7 · 6	5 — 3	2 3 · 2	i — —
4 · 4 4	3 — 3	2 · i 2	3 — —
3 2 · i	6 7 · i	2 i · 2	i — —

練習10-3

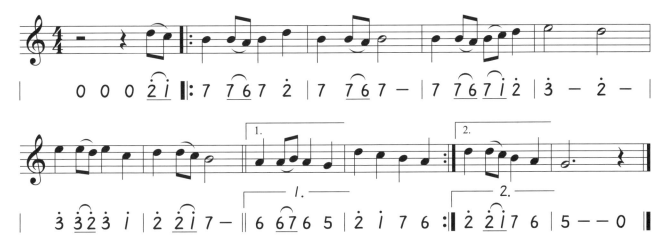

| 0 0 0 2i | : 7 767 2 | 7 767 — | 7 7671 2 | 3 — 2 — |
| 3 323 i | 2 2i 7 — | 6 676 5 | 2 i 76 : | 2 2i 76 | 5 — — 0 |

重音記號

　　重音記號為「 ＞ 」，吹奏有標示此記號的音時，點舌及吹氣的力道都要適度的加強。

練習10-4

　　〈Mexican Hat Dance〉是一首墨西哥很流行的民謠，曲子為3/4拍，曲風很輕快熱情，練習時可以先用慢一點的速度練習，等熱一點再加快速度。旋律中有#4音及重音記號的音，點舌及吹氣的力道都要適度的加強。

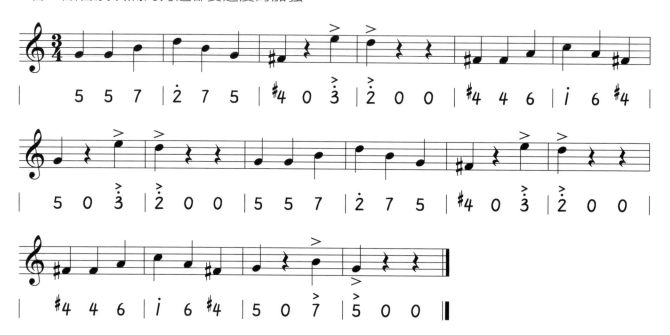

歌曲練習

♪ 演奏順序

　　旋律也分成三段，前奏八小節完演奏。

▶ 第一次－ A、B、C段演奏完，進入1房，12小節間奏，反覆到A段演奏。

▶ 第二次－ A、B、C段演奏完，進入2房後，看到D.C.記號，這時要反覆到前奏。

▶ 第三次－ 8小節前奏結束，進入A、B、C段，在第6小節完有一個終曲記號 ⊕，這時直接跳到後面同樣有終曲記號 ⊕ 的段落，演奏兩小節接上尾奏完，樂曲便結束。

中音薩克斯風

演奏示範　　伴奏音樂

次中音薩克斯風

演奏示範　　伴奏音樂

思慕的人

曲調：AltoSax - E♭調 / TenorSax - B♭調　　　節奏：Rumba 4/4 ♩=108

| $\frac{4}{4}$) 0 1 2 3 | 5·35 5 — | 0 3 5 6 | $\dot{1}$·$\underline{6}$ $\dot{1}$ — | 0 $\dot{3}$ 3 5 | $\dot{2}$·$\underline{32}$ $\underline{3}$ $\underline{2}$ $\underline{6}$ |

（前奏）

C
| $\dot{1}$ — — — | $\dot{1}$ — — — ‖: 0 $\dot{3}$ 3·$\dot{2}$ | $\dot{1}$ — — — | 0 $\dot{1}$ 3·$\underline{6}$ | 5 — — — |

[A] C

Am　　　　**C**　　　　**Dm**　　　**G7**　　**[B] C**
| 0 6 6 5 | 3 — 5 — | 0 2 1·$\underline{3}$ | 2 — — — ‖ 0 1 2 3 | 5·$\underline{3}$ 5 — |

C　　　**Am**　　　**C**　　　**Em**　　**Dm**　　**G7**
| 0 3 5 6 | $\dot{1}$·$\underline{6}$ $\dot{1}$ — | 0 $\dot{3}$ 3 $\dot{2}$ | $\dot{5}$ — — $\dot{3}$ | $\dot{2}$ — — — | $\dot{2}$ — — 0 |

[C] C　　　　　　　　　　　**Am**　　**G7**
‖ 0 $\dot{3}$ 3·$\dot{2}$ | 3 — — — | 0 5 3·$\dot{2}$ | $\dot{1}$ — — — | 0 6 5 3 | 5·$\underline{32}$ $\underline{32}$ $\dot{1}$ ‖

1. C　　　　　　　　　**C**　　　　　　**F**　　　**F**　**G7**
‖ $\dot{1}$ — — — | $\dot{1}$ — — 0 ‖ 1 3 5 $\underline{35}$ | $\underline{3563}$ 5 0 | 6 $\dot{1}$ $\dot{2}$ $\underline{\dot{1}\dot{2}}$ | $\underline{\dot{1}\dot{2}3}$ $\dot{1}$ 2 0 |

（間奏）

C　　　　　　　　　　　　　　**Am**　　**G7**
| 0 $\dot{3}$ 3 $\dot{2}$ | 3 — — — | 0 5 3 $\dot{2}$ | $\dot{1}$ — — — | 0 6 5 3 | 5 0 0 $\underline{\dot{3}\dot{2}}$ $\dot{3}$ $\dot{2}$ |

2. C　　　　　　　**C**
C
| $\dot{1}$ — — — | $\dot{1}$ — — — :‖ $\dot{1}$ — — — | $\dot{1}$ — — — ‖ ‖ $\dot{1}$ — — — | $\dot{1}$ — — — ‖

D.C. No/Rep

G7　　　　　　　**C**　**G7**　　**C**
| 0 5 #4 5 6 5 \flat7 5 | 0 $\dot{1}$ 7 $\dot{1}$ 2 $\dot{1}$ \flat3 5 | $\dot{1}$ 0 $\dot{1}$ $\dot{1}$ $\dot{1}$ 0 0 ‖

（尾奏）　　　　　　　　　　　　　　　　　　　　Fine

綜合練習（二）

第 **11** 課

本課是將前面課程所學的音符節拍做個統整，讓大家練習各種的節拍變化組合。還不熟悉節拍時，可以先唱譜數拍，等節拍穩定後再開始吹奏。吹奏時注意氣量的控制及換氣時機。再搭配上點舌、圓滑奏等技巧，就可以更加靈活地吹奏薩克斯風了。

練習11-1

每一小節的音符節拍都不一樣，有一拍、半拍、附點音符及休止符。請先唱譜熟悉後，再開始吹奏練習。

練習11-2

〈Jingle Bells〉是大家很熟悉的歌曲，請先唱譜，再練習吹奏。

練習11-3

〈康康舞〉為2/4拍子的結構，吹奏的速度會較快一點，請注意圓滑、點舌、換氣及音階指法變換的協調性。第7小節有兩個音是大跳（八度音），只要將左手姆指（八度鍵）控制好即可。建議這兩個音先反覆多練習幾次，等控制上較為順暢之後，再練整首歌曲。

八度音（大跳），要用八度鍵來控制，低音不按，高音再按

〈望春風〉應該是大家很熟悉的台灣歌謠，歌曲旋律採中國傳統五聲調式中的「宮」調式，意境深遠。其歌詞內容在描寫少女思春，由於其以台灣話作詞，具有古代漢語的高平調、高下調、低短調等聲調，被國外音樂學者視為台灣歌曲的典範。

♪ 演奏順序

▶ 第一次─ 前奏五小節，A、B段完，接著第一房 ┌─1─┐ 是四小節間奏。

▶ 第二次─ A、B段完，接著第二房 ┌─2─┐ 是四小節間奏後，有 𝄋 (dal Segno) 記號，這時要反覆到到前面A段同樣有 𝄋 記號的段落。

▶ 第三次─ A、B段第7小節後，有 ⊕ (Coda) 記號，請直接跳到後段有 ⊕ 記號的段落，演奏一小節，後面的尾奏就不必演奏結束了。

中音薩克斯風 — 演奏示範 伴奏音樂

次中音薩克斯風 — 演奏示範 伴奏音樂

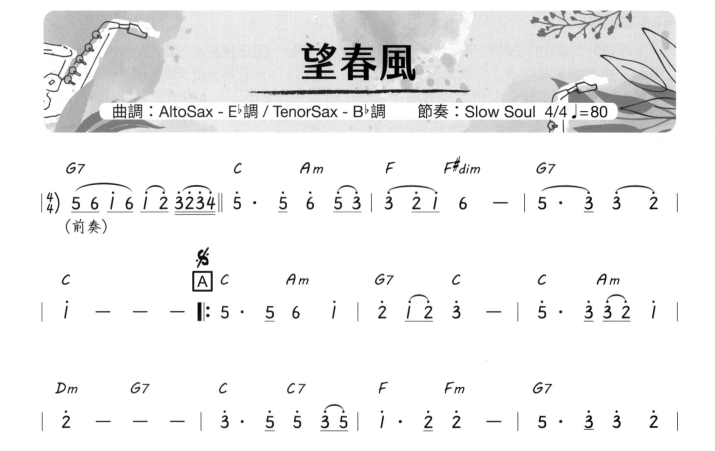

望春風

曲調：AltoSax - E♭調 / TenorSax - B♭調　　節奏：Slow Soul 4/4 ♩=80

勉勵小語 薩克斯風是非常優雅的樂器，它的音色表現是最重要的，如何吹出好聽的音色，請多加用心去思考體會，相信你一定會有收穫。

中、低音音階及圓滑奏

中、低音音階指法

簡 譜	7.	1	2	3	4
音 名	B	C	D	E	F
記 譜	𝄞	𝄞	𝄞	𝄞	𝄞
指 法					

圓滑奏

　　圓滑奏可以讓樂句呈現出圓滿、溫潤及柔軟的感覺，是吹奏薩克斯風非常重要的技巧之一。吹奏的要領是無論一句圓滑奏樂句有幾個音，只要在第一個音點舌（輕點），後面的音通通不要點舌，保持圓滑的感覺，每兩小節才可以換氣。

練習12-1　中、高音域圓滑奏練習

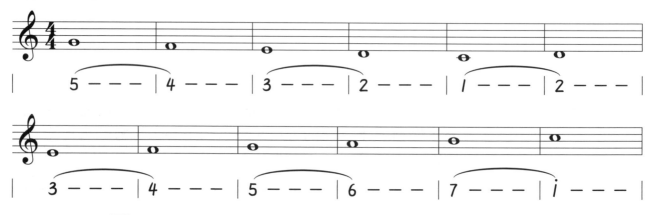

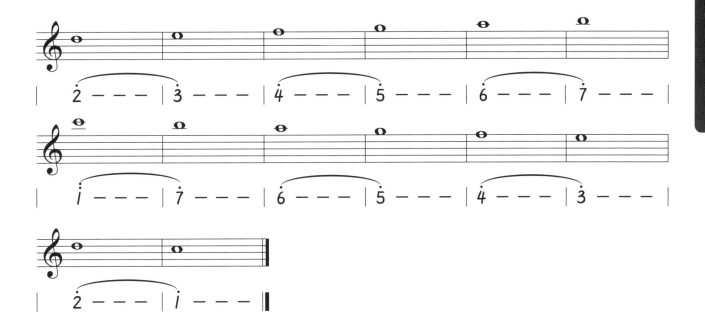

練習12-2　中、低音域圓滑奏練習

同樣的是只要在第1個音輕輕的點舌，在樂句進行當中不能換氣。這首練習曲，要練兩次，第二次請提高八度吹奏，這樣的練習，由於束竹片的力道、吹氣的力道及點舌的力道，都隨著調整，這種練習可以提昇中、高音域控制的能力。

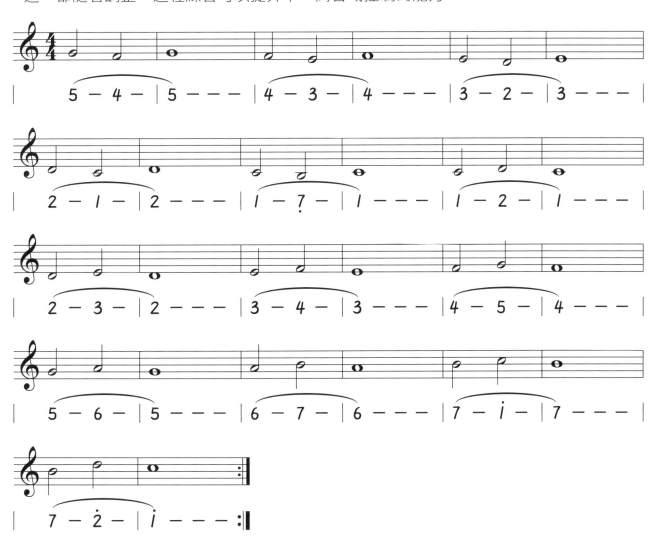

三度音階變化圓滑練習

這個練習的圓滑範圍是兩小節,吹奏練習時,每兩小節的第一個音要輕輕的點舌,後面三個音不要點舌,繼續吹氣保持聲音圓滑、溫和的感覺,相同的是,還是要每兩小節才可以換氣。

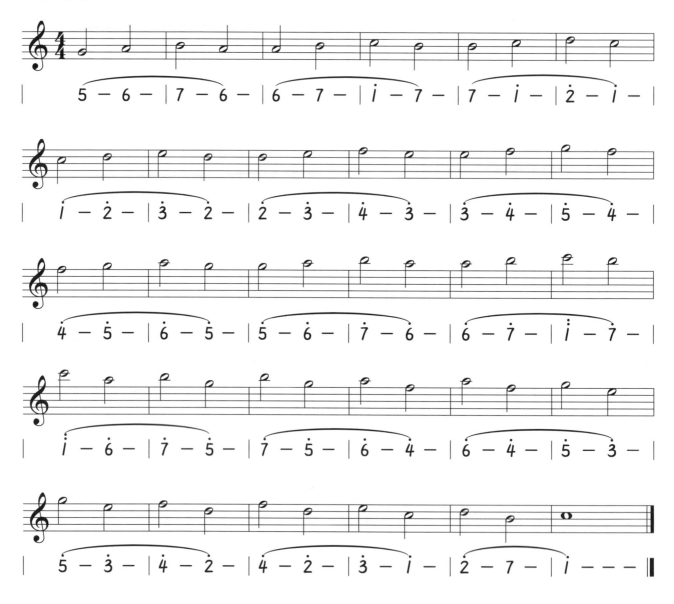

TIPS 三度音階

　　兩個音之間的距離是三度,例如5到7就有三個音(5、6、7),由此可以知道5到7是三度音;如果是2到6,則兩個音之間的距離是五度音(2、3、4、5、6)。三度音階變化「5 - 6 - 7 - 6」練習,因5到7之前有先經過6,所以稱為三度音階變化。

練習12-4　三度音階變化圓滑練習

延續上一個練習，同樣是練習圓滑範圍兩小節，但每小節的音符較多，要考驗大家的反應能力。在進行吹奏練習時，每兩小節的第一個音要輕輕的點舌，後面七個音不要點舌，繼續吹氣保持圓滑且溫和的感覺，這邊一樣要每兩小節才能換氣。

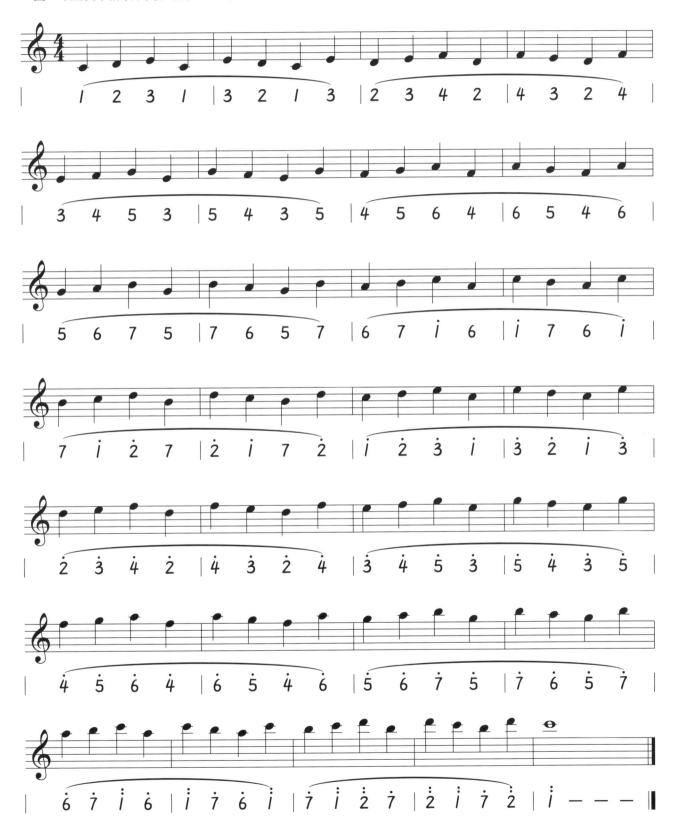

 歌曲練習

中音薩克斯風
演奏示範　伴奏音樂

次中音薩克斯風
演奏示範　伴奏音樂

♪ 演奏順序

▶ 第一次 — 前奏八小節後，進入A、B段，在 ┌─ 1 ─┐ 之後，反覆到前奏。

▶ 第二次 — 前奏八小節後，進入A、B段，在演奏完 ┌─ 2 ─┐ 之後，反覆到A段，這時候在A段要休息，從B段前一拍的「3 4」開始吹奏，進入B段後跳 ┌─ 3 ─┐，看到 ⊕ 記號時，直接跳到後面的 ⊕ 尾奏的段落，然後漸漸小聲結束吹奏。

歡樂年華

曲調：AltoSax - E♭調 / TenorSax - B♭調　　節奏：Bassanova 4/4 ♩=140

```
        C              Am            Dm            G7            C              Am
‖: 4/4) 5 — — 35 | 6 — — — | 6 — — 46 | 5 — — — | 5 — — 35 | 6 — — — |
   (前奏)
```

```
     Dm             G7        𝄋(第三次間奏)
                              [A] C           Am            Dm            G7
     | 6 — — 46 | 7 — — — ‖ 3 3 3 5 | 3 21 1 — | 4 4 4 5 | 4 32 2 — |
```

```
     C              Am            Dm            G7      [B] C          Am
     | 3 3 3 5 | 3 21 1 — | 4 4 4 5 | 4 32 2 "34 ‖ 5 — — 32 | 1 — — — |
                                                  (複奏)
```

```
     Dm             G7            C              Am            Dm            G7
     | 6 5 4 32 | 2 — — 34 | 5 — — 32 | 1 — — — | 6 5 4 3 | 2 — 7 12 ‖
```

```
     ┌─ 1. ─┐      ┌─ 2.3. ─┐
     C             C              ⊕
     ‖ 1 — — — :‖ 1 — — — ‖
                              Band Solo
                              𝄋 No Repeat to Coda
```

```
     ⊕ C            Am            Dm            G7
     ‖: 5 — — 35 | 6 — — — | 6 — — 46 | 5 — — — :‖
     (尾奏)                     Fade out...
```

轉調 - G調指法

十二平均律

在還沒有了解轉調之前，先來建立一個很重要的觀念，任何樂器吹奏出來的音，都是包含在12個半音（十二平均律）裡，12個音都有各自的音名及唱名：

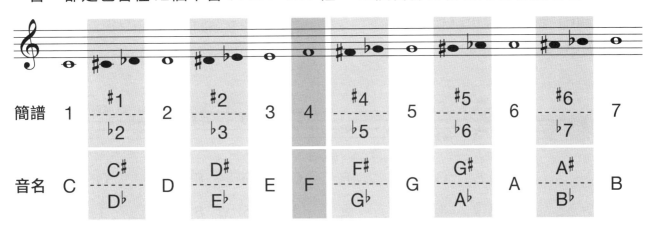

簡譜	1	#1 / ♭2	2	#2 / ♭3	3	4	#4 / ♭5	5	#5 / ♭6	6	#6 / ♭7	7
音名	C	C# / D♭	D	D# / E♭	E	F	F# / G♭	G	G# / A♭	A	A# / B♭	B

鍵盤上相鄰兩音的最短距離稱為「半音」，而連續兩個半音相連在一起的距離，則稱為「全音」。

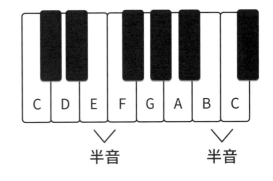

大調音階

自然大調音階是最為普遍使用的音階，也是入門樂理一開始會學習到的，它又稱為大調音階。所有大調音階都是相同的排列規則：全音－全音－半音－全音－全音－全音－半音。

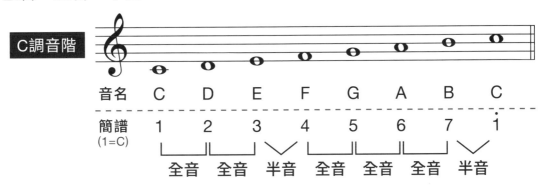

C調音階								
音名	C	D	E	F	G	A	B	C
簡譜 (1=C)	1	2	3	4	5	6	7	1

全音　全音　半音　全音　全音　全音　半音

 轉調

1. 什麼是轉調

一首歌曲的旋律，由於某種原因或情況，改換其他人或樂器來演唱（奏），但由於音域的不同，必須轉換音階的高低，這種情形就叫作「轉調」。

2. 轉調的方法

以C調轉到G調為例，G調是以G（5，Sol）為主音，即為音階的起始音，再套用前述的大調音階結構排列出G調音階「G－A－B－C－D－E－F#－G」，此時的G要唱為Do（簡譜寫1）、A唱Re（簡譜寫2）、B唱Mi（簡譜寫3）……依序類推。初學者剛開始可能不是很習慣，可以在簡譜視奏前先唱譜確認音高。

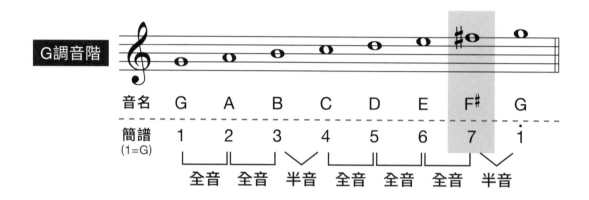

· 薩克斯風G調指法

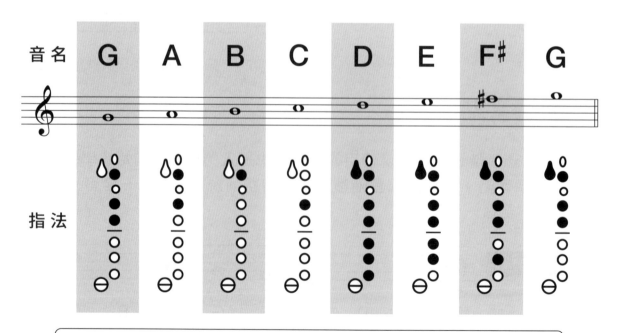

TIPS ●表示將按鍵按下　○表示無需按壓
有些音有兩種以上的指法，在此僅列出常用指法，其它代用指法請查閱附錄指法表。

練習13-1 G調音階練習

此練習的五線譜是採G調記譜（簡譜為首調），但中音薩克斯風吹奏的實際音高為B♭調，而次中音薩克斯風吹奏的實際音高為F調，以下請用G調指法練習音階。

TIPS
1. 薩克斯風演奏譜採C大調記譜時：
中音薩克斯風的實際音高為E♭調、次中音薩克斯風的實際音高為B♭調。

2. 薩克斯風演奏譜採G大調記譜時：
中音薩克斯風的實際音高為B♭調、次中音薩克斯風的實際音高為F調。

3. 轉調一般是以鋼琴的調性為準，無論任何樂器的轉調都要配合鋼琴。

練習13-2 〈小星星〉

〈小星星〉這首歌曲大家都很熟悉，先唱幾次後再以G調指法吹奏。

| 1 1 5 5 | 6 6 5 - | 4 4 3 3 | 2 2 1 - | 5 5 4 4 | 3 3 2 - |

| 5 5 4 4 | 3 3 2 - | 1 1 5 5 | 6 6 5 - | 4 4 3 3 | 2 2 1 - |

練習13-3 〈小蜜蜂〉

〈小蜜蜂〉這首歌曲大家都很熟悉，先唱幾次後再以G調指法吹奏。

| 5 3 3 - | 4 2 2 - | 1 2 3 4 | 5 5 5 - | 5 3 3 - | 4 2 2 - |

| 1 3 5 5 | 3 - - - | 2 2 2 2 | 2 3 4 - | 3 3 3 3 | 3 4 5 - |

| 5 3 3 - | 4 2 2 - | 1 3 5 5 | 1 - - - |

> **TIPS** 中音薩克斯風的調性是B♭調，次中音薩克斯風的調性是F調。

 歌曲練習

中音薩克斯風
演奏示範　伴奏音樂

次中音薩克斯風
演奏示範　伴奏音樂

祈禱

曲調：AltoSax - B♭調 / TenorSax - F調　　　　節奏：Slow Soul 4/4 ♩=76

C	Am	Dm7 Am	Dm7		C	G7	C Am7	Dm7 Am

‖ 4/4)5̲ 5̲6̲5̲ 3 — | 2 1̲7̲ 6 — | 2 1̲5̲ 3 2 | 3 — — — | 5̲ 5̲6̲5̲ 3 — | 3̲2̲1̲7̲ 6 — |

（前奏）

G7	C	Am	A C	Dm/G	D7	F/C	Am	Dm6 G7

| 5̣ 6̣̲1̲ 1 | 5̣ | 6̣ — — — ‖: 5̣ 6̣̲1̲ 2 2̲3̲ | 2 — 1 6̣ | 6̣̲6̣̲1̲2̲ 3 3̲2̲ | 2 — — — |

C G7	Am Dm7 C	F	Am	B C	Dm/G	D7	F/C

| 5̣ 6̣̲1̲ 2 2̲5̲ | 3 — 2 1 | 6̣ 6̣̲1̲ 1 1̲6̣̲ | 6̣ — — — ‖ 5̣ 6̣̲1̲ 2 2̲3̲ | 2 — 1 6̣ |

Am	Dm6 G7	C G7	Am Dm7	F	Am	

| 6̣̲6̣̲1̲2̲ 3 3̲2̲ | 2 — — — | 5̣ 6̣̲1̲ 2 2̲5̲ | 3 — 2 1 | 6̣ 6̣̲1̲ 1 1̲6̣̲ | 6̣ — — — ‖

C C	Dm/G	D7/F	F/D	Am	Dm6 G7	C G7	Am Dm C

‖ 5̣ 6̣̲1̲ 2 2̲3̲ | 2 — 1 6̣ | 6̣ 1̲2̲ 3 3̲2̲ | 2 — — — | 5̣ 6̣̲1̲ 2 2̲5̲ | 3 — 2 1 |

（間奏）

F	Am

| 6̣ 6̣̲1̲ 1 1̲6̣̲ | 6̣ — — —:‖

C	G	Am	Dm C F	Am	Am	

‖ 5̣ 6̣̲1̲ 2 2̲5̲ | 3 — 2 1 | 6̣ 6̣̲1̲ 1 1̲6̣̲ | 6̣ — — — ‖ 6̣3̲1̲6̣3̲1̲6̣3̲1̲ | 6̣ — — — ‖

（尾奏）　　　　　　　　　　　　　　　　Fine

在前面的課程中，相信大家已經學會如何轉G大調了，而本篇延伸內容要帶大家實際運用大調音階觀念，排列出正確的F大調音階及F調指法。

F大調的主音為F（4，Fa），即為音階的起始音，套用大調音階的排列結構後，可以得到F大調音階為「F－G－A－B♭－C－D－E－F」。此時的F要唱為Do（簡譜寫1）、G唱Re（簡譜寫2）、A唱Mi（簡譜寫3）……依序類推。

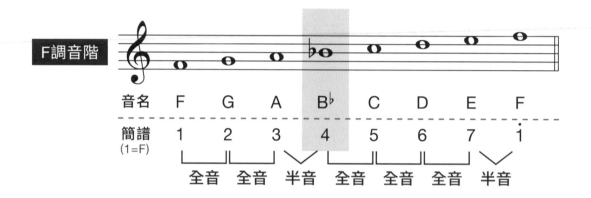

· 薩克斯風F調指法

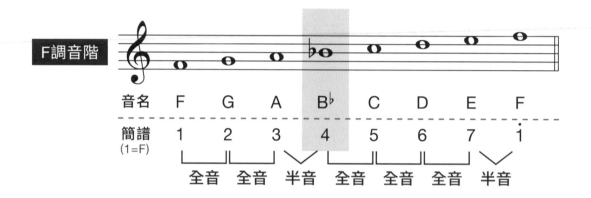

TIPS ●表示將按鍵按下　○表示無需按壓

有些音有兩種以上的指法，在此僅列出常用指法，其它代用指法請查閱附錄指法表。

當薩克斯風演奏譜採F大調記譜時：
中音薩克斯風的實際音高為A♭調、次中音薩克斯風的實際音高為E♭調。

未來在某個表演場合上，你可能會遇到要與鋼琴或其他樂器一同合奏樂曲，但市面上一般樂譜的調性標示大多是以鋼琴為主，所以當你直接看譜吹奏薩克斯風的時候，就會發現無法與鋼琴配合，聲音聽起來一點都不和諧，會有這樣的情況發生是因為薩克斯風為移調樂器，中音薩克斯風是E♭調，次中音薩克斯風是B♭調，它們的主音與鋼琴（C調）完全不同。

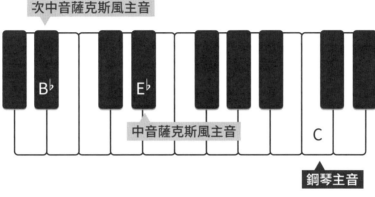

次中音薩克斯風主音

B♭　　E♭　　　　　　　　C

中音薩克斯風主音

鋼琴主音

*中音薩克斯風主音E♭比鋼琴主音低了六個音
*次中音薩克斯風主音B♭比鋼琴主音低了九個音

簡單來說，雖然薩克斯風與鋼琴看同一份樂譜，但演奏出來的音完全不一樣。例如，下方五線譜所標示的音，在鋼琴彈出來上是C－E－G，而中音薩克斯風吹奏實際音是E♭－G－B♭，次中音薩克斯風吹奏實際音是B♭－D－F。

記譜音　1　3　5

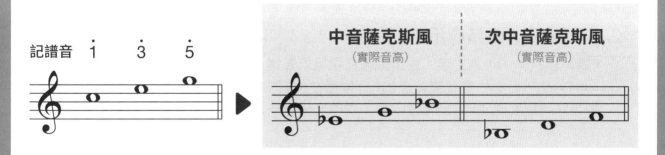

中音薩克斯風
（實際音高）

次中音薩克斯風
（實際音高）

那麼薩克斯風到底要如何與鋼琴合奏呢？首先要了解薩克斯風本身的調性音階，再找出與鋼琴演奏同調性的主音，才能知道薩克斯風該移到哪個調進行演奏。

· 中音薩克斯風E♭調音階、次中音薩克斯風B♭調音階：

記譜音	1	#1 / ♭2	2	#2 / ♭3	3	4	#4 / ♭5	5	#5 / ♭6	6	#6 / ♭7	7
中音 薩克斯風	E♭	E	F	F# / G♭	G	G# / A♭	A	B♭	B	C	C# / D♭	D
次中音 薩克斯風	B♭	B	C	C# / D♭	D	D# / E♭	E	F	F# / G♭	G	G# / A♭	A

▲ 薩克斯風實際音音名標示整理

　　知道薩克斯風實際音的音階後，就可以來練習薩克斯風的移調了。以下舉例鋼琴演奏或樂譜標示為G調及F調時，薩克斯風如何進行移調。

1. 鋼琴演奏 / 樂譜標示為G調時

　　G調是以G（5，Sol）為主音，由上述表格中可以知道中音薩克斯風的G音位置在3音（唱名Mi），而次中音薩克斯風的G音位置在6音（唱名La）。所以為了要配合演奏，中音薩克斯風要使用E調指法吹奏，次中音薩克斯風則是使用A調指法吹奏。

2. 鋼琴演奏 / 樂譜標示為F調時

　　F調是以F（4，Fa）為主音，由上述表格中可以知道，中音薩克斯風的F音位置在2音（唱名Re），而次中音薩克斯風的F音位置在5音（唱名Sol）。所以為了要配合演奏，中音薩克斯風要使用D調指法吹奏，次中音薩克斯風則是使用G調指法吹奏。

TIPS 1. 與鋼琴一起合奏G調樂曲時：
　　　　中音薩克斯風使用E調指法吹奏，次中音薩克斯風則使用A調指法吹奏。

　　　2. 與鋼琴一起合奏F調樂曲時：
　　　　中音薩克斯風使用D調指法吹奏，次中音薩克斯風則使用G調指法吹奏。

· 一般樂譜（鋼琴）調性與中音、次中音薩克斯風的調性對照表：

樂譜調性 （鋼琴）		中音 薩克斯風		次中音 薩克斯風	
C		A		D	
C#	D♭	A#	B♭	D#	E♭
D		B		E	
D#	E♭	C		F	
E		C#	D♭	F#	G♭
F		D		G	
F#	G♭	D#	E♭	G#	A♭
G		E		A	
G#	A♭	F		A#	B♭
A		F#	G♭	B	
A#	B♭	G		C	
B		G#	A♭	C#	D♭

　　薩克斯風的進階學習，除了演奏技巧的精進之外，各調指法的熟悉也是一大課題，但由於篇幅有限，無法將全部調性指法一一列出。或許你會覺得有這麼多調性，音階跟指法都很難背起來，其實只要把最主要的移調觀念學起來，就可以推算出各調的音階及指法，不過請務必花點時間並有耐心的將指法熟記。

三度音階

 三度音階

三度音階是很多樂器常練的音階練習，有很多種不同的結構變化練習，本課只是其中之一，雖然看似簡單，但如果好好的練熟，會有很多收穫的。

練習14-1

請注意每一小節不同的節拍結構變化。

1

練習14-2

請注意節拍的變化，中、高、低音域不同吹奏的控制，仍然要保持兩小節換氣。

❶

| 1 — — 2 | 3 — 1 — | 5・3 5 6 | 5 — — — |

| 3 — — 1 | 5 — 3 — | 2・1 2 3 | 2 — — — |

| 1 — — 2 | 3 — 1 — | 5・5 3 5 | 4 3 2 — | 1 — — — |

❷

| 2 — 5 5 | 3 — 5 5 | 4 3 2・1 | 6 — — 4 |

| 5 — 3 1 | 4 6 1 — | 2・1 7 6 | 5 — — 4 |

| 3 1 5 — | 6・4 2 5 | 1 — — — |

TIPS 中音薩克斯風的調性是B♭調，次中音薩克斯風的調性是F調。

 歌曲練習

中音薩克斯風　演奏示範　伴奏音樂　　次中音薩克斯風　演奏示範　伴奏音樂

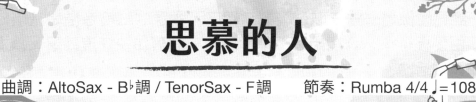

思慕的人

曲調：AltoSax - B♭調 / TenorSax - F調　　　節奏：Rumba 4/4 ♩=108

```
       C
|4/4) 0 1 2 3 | 5·3 5 — | 0 3 5 6 | i·6 i — | 0 3 3 5 | 2·3 2 3 2 6 |
  (前奏)                        Am          C        Dm      G7

       C                    A  C              C
| i — — — | i — — — :||: 0 3 3·2 | i — — — | 0 i 3·6 | 5 — — — |

   Am          C        Dm       G7      B  C
| 0 6 6 5 | 3 — 5 — | 0 2 1·3 | 2 — — — || 0 1 2 3 | 5·3 5 — |

   C          Am        C          Em      Dm         G7
| 0 3 5 6 | i·6 i — | 0 3 3 2 | 5 — — 3 | 2 — — — | 2 — — 0 ||

 C  C                                  Am          G7
|| 0 3 3·2 | 3 — — — | 0 5 3·2 | i — — — | 0 6 5 3 | 5·3 2 3 2 i |

     1.
 C                              C              F          F    G7
| i — — — | i — — 0 || 1 3 5 35 | 35 63 5 0 | 6 i 2 i2 | i 2 3 i 2 0 |

   C                              Am          G7
| 0 3 3 2 | 3 — — — | 0 5 3 2 | i — — — | 0 6 5 3 | 5 0 0 3 2 3 2 |

   C                        2.
 C                          C
| i — — — | i — — — :|| i — — — | i — — — ||
                              D.C. No/Rep

   C              G7             C      G7        C
|| i — — — | i — — — || 0 5 #4 5 6 5 b7 5 | 0 i 7 i 2 i b3 5 | i 0 i i i i 0 0 ||
                        (尾奏)                                    Fine
```

薩克斯風 **83**

第14課

三度音階進階練習

上一課已經做過一些三度音階的練習了，本課的三度音階是音階結構變化的練習。請由慢板 (BPM = 72) 開始練習，等練熟一點再加快速度練習，以提升手指的控制能力與靈活性。

練習15-1 G大調三度音階節拍變化練習

低、中、高音域的音階，不同吹奏的控制，請注意每一小節不同的節拍結構變化，保持兩小節再換氣。

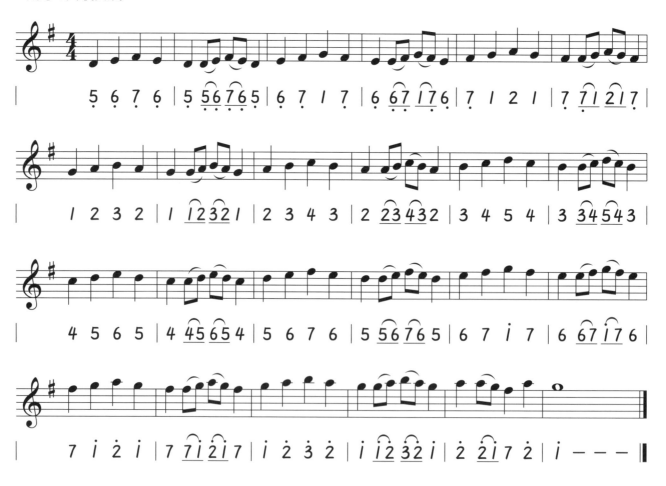

練習15-2　G大調三度音階節拍變化練習

此練習加入十六分音符（四分之一拍），會有一點難度，請務必要有耐心慢慢地去練習。
剛開始請先唱樂譜，等掌握到十六分音符的節拍，再開始拿起樂器吹奏。請先用慢速度
（BPM=60）練習，等稍微熟悉後，再逐漸加快速度。

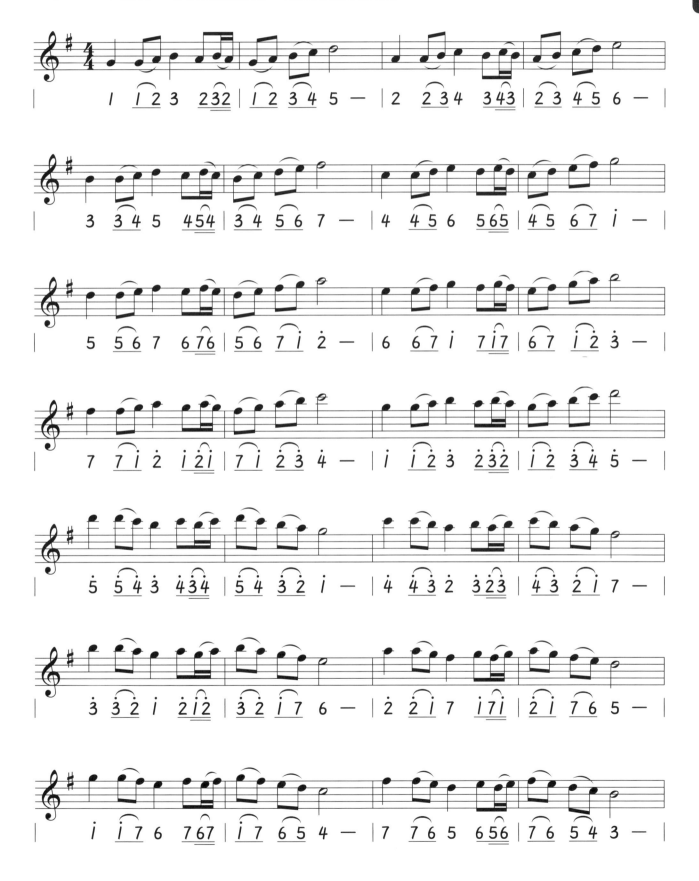

 ## 歌曲練習

　　〈往事只能回味〉收錄在尤雅1970年發行的專輯《往事只能回味‧愛人去不回》中。原曲節奏是當時相當流行的Trot節奏，現在的版本改編為Bossanova拉丁風格節奏版本，演奏時要稍稍地點舌，會有不同的感受。

♪ 演奏順序

▶ 第一次－前奏5小節，演奏A、B、C三段，再反覆到前奏。

▶ 第二次－前奏5小節，演奏完A、B、C三段，會看到 𝄋 (dal Segno) 記號，這時要反覆到前面A段有同樣 𝄋 記號的段落。請注意記號旁寫有「Band Solo」是表示A段由樂團 (背景音樂) 演奏，可以休息不吹奏，等到B段時，再接下去複奏就可以了，C段演奏完還要注意 𝄌 記號，請直接跳到後段有 𝄌 記號的段落演奏2小節，尾奏 (不需演奏) 後結束。

往事只能回味

曲調：AltoSax - B♭調 / TenorSax - F調　　　節奏：Bossanova 4/4 ♩=136

```
        C              F            G7           C            C
‖: 4)  5 6 0 5 0 6 5 6 | 1̇ 2̇ 0 1̇  0  0 | 2̇ 3̇ 0 2̇ 0 3̇ 2̇ 3̇ | 5 5 0 5 0 3 2 3 | 1̇ 0  0  0  0 ‖
   4
(前奏)
```

% (Band Solo)
```
A C            Cmaj7  C7      F          C              Am           F  F#dim
‖ 5 — — 6 | 5 — — 3 | 2 32 1̇ 6̣ | 1 — — 2 | 3 — — 5 | 1̇· 6 2 1̇ 6
```

```
   G7           G7          Am          F         C           E7   Am
| 5 — — — | 5 — — — ‖ 6 — — 56 | 1̇ — 1̇ 6 | 5 1̇· 6565 | 3 — — — |
```

```
  Dm  F#dim  G7           C                                    B Dm          G7
| 2 32 1̇ 6̣ | 5̣ 5 5 32 | 1 — — — | 1 — — — ‖ 2 — — 3 | 2 — — 3 |
                                                  (複奏)
```

```
   C            Em            Am7  G7      F  F#dim      G7            E7
| 5 — 56532 | 3 — — — | 5· 3 5 6 1̇ | 1̇· 6 2 1̇ 6 | 5 — — — | 5 — — — |
```

```
C Am  G7       F          C            Em           Dm  F#dim  G7
| 6 — — 56 | 1̇ — 1̇· 6 | 5 1̇· 6565 | 3 — — — | 2 32 1̇ 6̣ | 5̣ 5 5 32 ‖
```

```
   C
‖ 1 — — — | 1 — — — :‖
```

% (Band Solo)

```
 C                    C            F          G7         C  >  >
‖ 1 — — — | 1 — — — ‖ 5 6 0 5 0 6 5 6 | 1̇ 2̇ 0 1̇ 0  0 | 5 7 0 2 0 5 5 6 | 1̇ 0 1̇ 0  0 ‖
                     (尾奏)                                                    Fine
```

三連音、6/8拍

三連音就是一拍中有三個音，拍長各為1/3拍。例如八分音符三連音的定義是，一拍有三個八分音符，三個音平分一拍。三連音的拍子要如何控制呢？這就有賴於平常的練習以及自己的感覺（靈敏度）。練習之前，請先唱譜，等拍子穩定的時候，再拿起樂器來練習。

練習16-1　G調三連音

請先唱譜，節拍清楚掌握後，再進行吹奏練習。

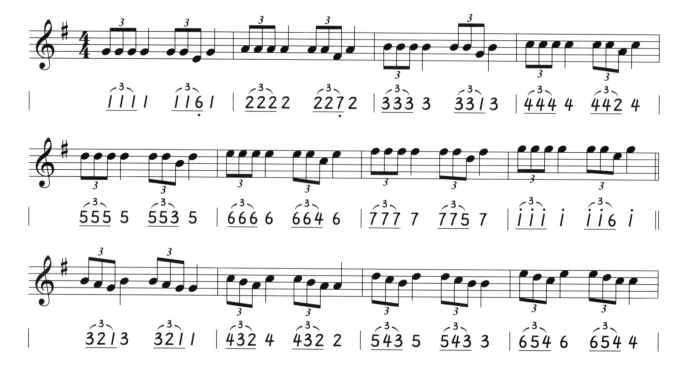

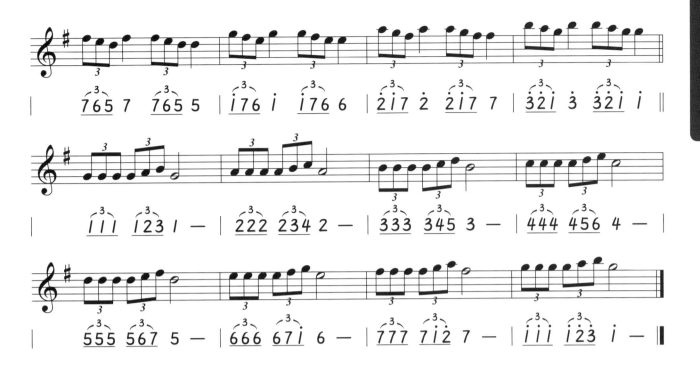

 6/8拍

6/8拍是以八分音符（原本是半拍）為一拍，每一小節有六拍，而我們平常熟悉的四分音符（原本是一拍）在這時會變成兩拍。這種拍子的結構及算法，剛開始的時候可能會不習慣，要經過一段時間，慢慢地去了解及適應。

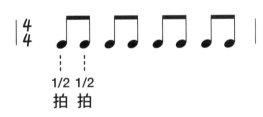

4/4拍

以四分音符為一拍，每一小節有四拍。

（這時的八分音符是半拍！）

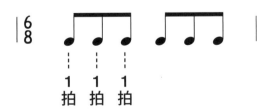

6/8拍

以八分音符為一拍，每一小節有六拍。

（這時的四分音符是兩拍！）

舉例說明 ▶ |⁶₈ 5 5 5 5 5 5 | 5 5 5 | 5· 5· |

數拍　　1 2 3　4 5 6　　12　34　56　　1 2 3　4 5 6

練習16-2　6/8拍練習

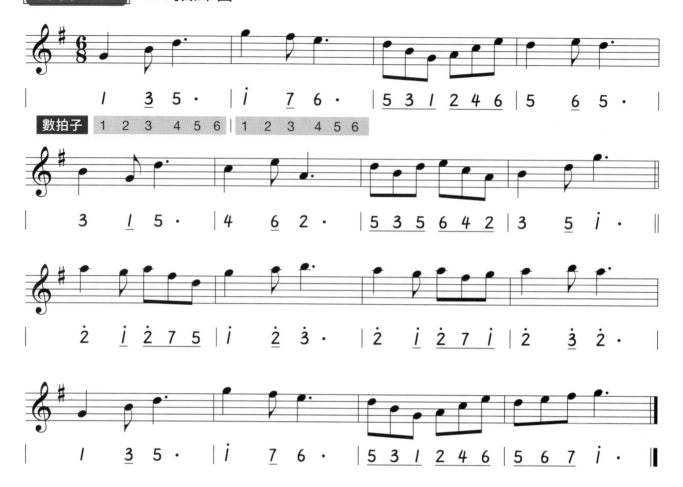

歌曲練習

練習1 —〈空港〉

　　中文曲名為〈情人的關懷〉，演奏曲調為中音薩克斯風（B♭）—Gm調 / 次中音薩克斯風（F）—Dm調。Gm與B♭調是關係大小調，都是用B♭調的指法，Dm與F調也是關係大小調，都是用F調的指法。

　　節奏是Slow Rock（慢四步），這種節奏的特色就是每一拍都是三連音的結構，點舌的控制更要注意力度的處理。

空港

曲調：AltoSax - B♭調 / TenorSax - F調　　　節奏：Slow Rock 4/4 ♩=78

練習2 －〈今生最愛的人〉

　　這是一首很受薩克斯風朋友喜愛的一首台語歌曲。節奏是Slow Rock（慢四步），這種節奏的特色就是每一拍都是三連音的結構，點舌的控制更要注意力度的處理。

　　如果看到樂譜的拍子寫成 $\dot{1}\cdot\dot{2}$，因為節奏型態的特色關係，都要演奏成「2/3拍 + 1/3拍」的節拍結構，且這種節拍形式在Slow Rock或者Swing（搖擺）節奏，是固定的演奏節拍的結構特色，請一定要練得非常熟練。

♪ 演奏順序

▶ 第一次－ 前奏8小節，第8小節的第四拍主旋律就開始了，這種情況稱為弱起拍。演奏A、B兩段，進入 └─ 1 ─┘ 的第一小節要吹奏，第二小節開始間奏8小節，第8小節的第4拍主旋律就開始了。

▶ 第二次－ 演奏A、B兩段，進入 └─ 2 ─┘ 的第一小節要吹奏，第二小節為過門，等第四拍就要開始吹奏，看到 𝄋 記號，這時要反覆到有 𝄋 記號的B段，吹奏到有 ⨁ 記號的小節時，請直接跳到後段有同樣 ⨁ 記號的段落。請注意這段第1小節的1還是要吹奏，第2小節之後就是尾奏不吹奏。

中音薩克斯風

演奏示範　　伴奏音樂

次中音薩克斯風

演奏示範　　伴奏音樂

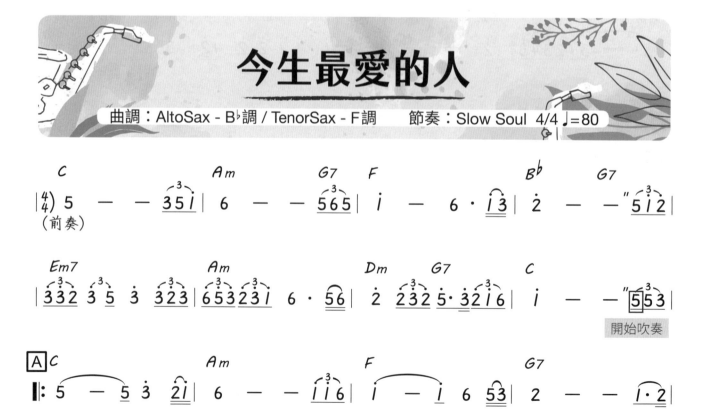

今生最愛的人

曲調：AltoSax - B♭調 / TenorSax - F調　　　節奏：Slow Soul 4/4 ♩=80

勉勵小語　薩克斯風是非常優雅的樂器，它的音色表現是最重要的，如何吹出好聽的音色，請多加用心去思考體會，相信你一定會有收穫。

節拍變化練習（一）

　　從第13課開始所練的調性都是G調，但在台灣音樂舞台上大多都是以鋼琴為主，所以為了讓大家能與台灣的音樂相容，中音薩克斯風的G調，就是業界通稱的B♭調（以鋼琴為主），而次中音薩克斯風的G調，是業界通稱的F調（以鋼琴為主），所以從本課開始，練習的調性就以鋼琴的調性來標示。本課練習主要會提升吹奏的技巧，請好好的練習。

練習17-1

要注意點舌的控制，練習之前請先唱樂譜，再開始練習。

①

②

❸

❹

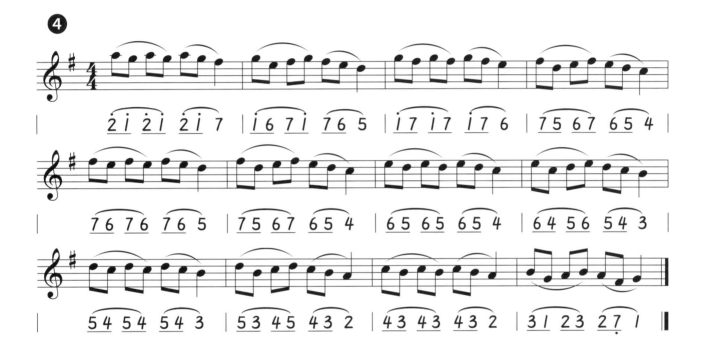

練習17-2

基礎練習到一個階段，無論是吹奏能力、視譜能力、換氣的技巧以及點舌的技巧，都有達到相對的水準。練習的節拍變化也要跟著提升，請視奏練習看看。

❶

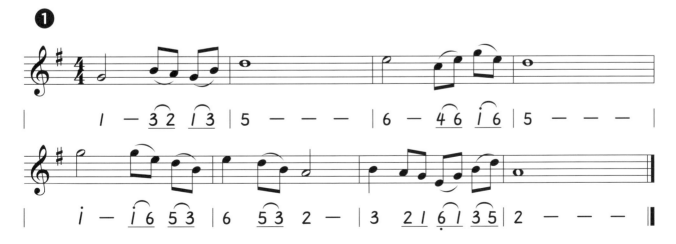

②

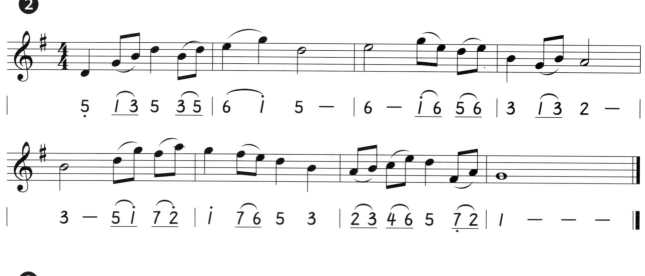

5 13 5 35 | 6 i 5 — | 6 — i6 56 | 3 13 2 — |

3 — 5i 72 | i 76 5 3 | 23 46 5 72 | i — — — |

③

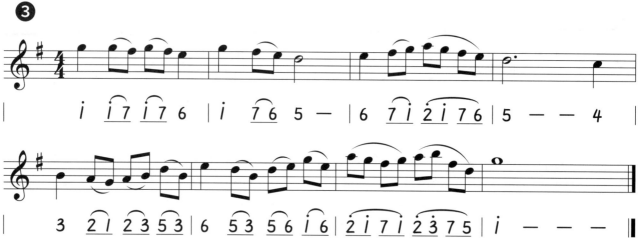

i i7 i7 6 | i 76 5 — | 6 7i 2i 76 | 5 — — 4 |

3 21 23 53 | 6 53 56 i6 | 2i 7i 23 75 | i — — — |

歌曲練習

練習1 －〈夜來香〉

　　這首歌曲曲調為G調，請留意在轉調之後的音階指法。吹奏的速度稍快（BPM=120），也就是每秒會有兩拍。

中音薩克斯風　　　　　　　　次中音薩克斯風

演奏示範　伴奏音樂　　　　　演奏示範　伴奏音樂

夜來香

曲調：AltoSax - B♭調 / TenorSax - F調　　節奏：Bossanova 4/4 ♩=120

落拍的點

這是前奏，不用吹奏

最後的樂句要吹奏14拍，請吸滿氣再吹奏

Fine

TIPS W/Repeat：表示反覆到最前面時，第二次還是要反覆。

練習2 —〈城裡的月光〉

中音薩克斯風　演奏示範　伴奏音樂

次中音薩克斯風　演奏示範　伴奏音樂

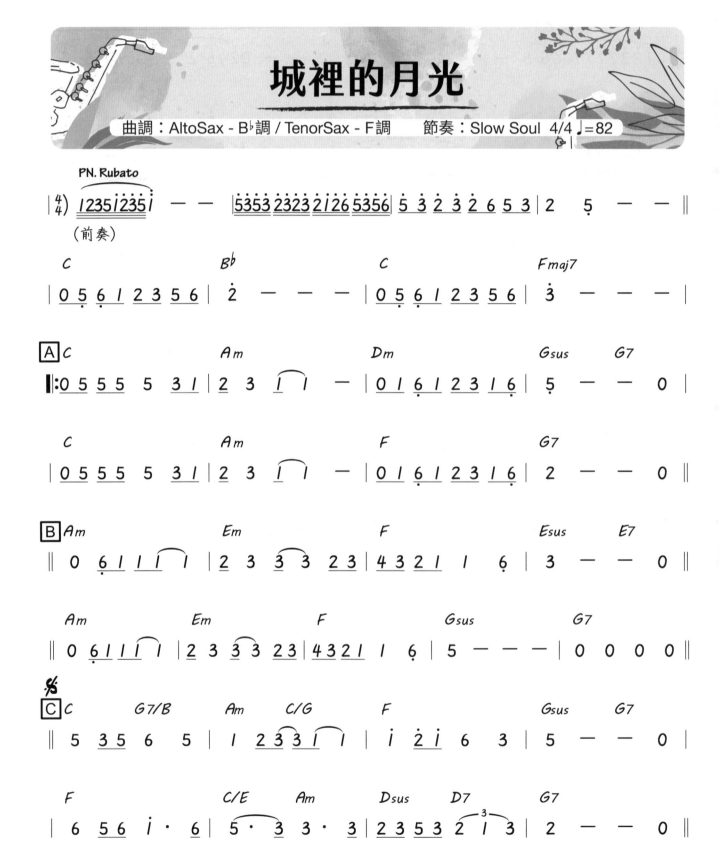

城裡的月光

曲調：AltoSax - B♭調 / TenorSax - F調　　　節奏：Slow Soul 4/4 ♩=82

八度音階

為了讓大家能融入音樂圈，練習的調性都是以鋼琴為主，請大家要慢慢去調整與適應，本課還是以B♭調（中音薩克斯風）、F調（次中音薩克斯風）為練習的調性，請大家要能夠調整過來。

 ## 八度音階

八度音階主要是左手姆指的控制（按、放）能力的練習，相同的音不同的音域（低音到中音、中音到高音、高音到中音、中音到低音等），只要將左手的姆指按下或放開，再配合竹片咬合力道、吹氣的強弱，就可以很順暢的吹奏出八度音階。

剛開始練習的時候，可能會覺得並不是那麼簡單，建議先放慢速度逐段練習，等練得較熟練後，再加快速度。練習時可分成兩種方式來練，第一種是點舌，第二種改為圓滑奏。

練習18-1 八度音階練習

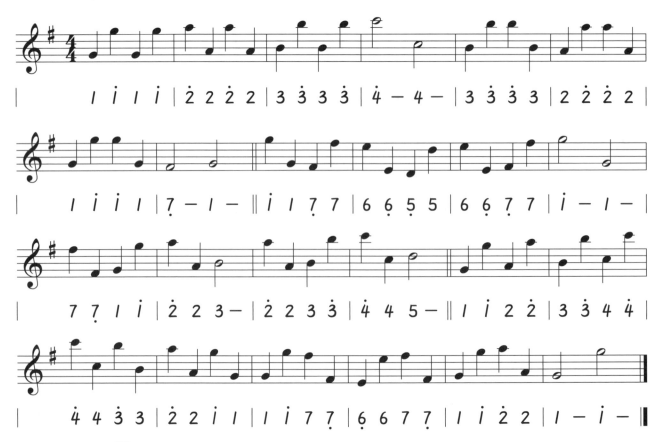

練習18-2 圓滑點舌綜合練習

練了一段時間之後，對於點舌的控制，該是驗收的時候了！在這個練習範例中，有時要點舌、有時要圓滑，這需要很好的協調性與反應能力，請大家耐心的練習，如果一下子沒能處理的很順暢，請先放慢速度練習，等較熟練時再加快速度。

練習18-3 3/4拍跳房子練習

所謂跳房子就是第一次演奏到 ┌─ 1 ─┐，這時要從這裡反覆到最前面，等演奏到第一房前面時，第一房就不再演奏，直接跳到 ┌─ 2 ─┐ 演奏之後樂曲就結束了，要注意這種反覆情況經常會遇到。

歌曲練習

〈女人花〉這首的歌詞是李安修揣摩梅艷芳的心情而所寫下的，也是梅艷芳的代表作之一，唱出女人內心的寂寞與渴望愛、希望被疼惜的心情。

♪演奏順序

前奏五小節，接著演奏A、B、C三段，間奏五小節，再接著C、D、E、F、G五段，G段的最後兩小節有「rit…」記號，這表示演奏的速度要漸慢，等看到「A Tempo」的記號，才恢復原來的速度，後面的尾奏不需演奏。

中音薩克斯風

 演奏示範　　 伴奏音樂

次中音薩克斯風

 演奏示範　　 伴奏音樂

女人花

曲調：AltoSax - B♭調 / TenorSax - F調　　節奏：Slow 4/4 ♩=72

```
    Fmaj7              Am              Fmaj7    Em       Dm      G7       C
 4  i 7 5 2  3  —  | i 7 5 2  3  —  | 3 2 2 i  6 5 3 1 | 6 1 2 5  3  2 | 1  —  —  — ‖
 4
    (前奏)
```

```
A C                        Em/B                    Am                  Em
  | 3 5 5 6  5  — | 2 5 5 6  5  — | 1 2 3 i  6  3 | 5  —  —  — |
```

```
    F        C/E   Am     Dm      G7      C    F/C      C      F/G
  | 6 i 1 2  i· 6 | 5 6 3 2 1  — | 6 1 2 5  3  2 | 1  —  —  | 0  0  0  3 5 ‖
```

```
B C                        Em                Am       F9/G          C
  | 3·  3 3 2 2 i | 5  —  —  3 5 | i·  i i 6 6 5 | 3  —  —  3 5 |
```

Bm7-5	Em		Am		Am7/G	F	D7/F#		G7

3· 3 3 2 2 1 | 6 — — 6 1 | 2· 2 2 3 7 6 | 5 — — — ‖

C

C			Em/B			Am			Em

3 5 5 6 5 — | 2 5 5 6 5 — | 1 2 3 1 6 3 | 5 — — — |

F			C/G E9/G#	Am		Dm		G7	C

6 1 1 2 1· 6 | 5 6 3 2 1 — | 6 1 2 5 3 2 | 1 — — — ‖

Fmaj7			Am			Fmaj7	Em	Dm	G7	C

1 7 5 2 3 — | 1 7 5 2 3 — | 3 2 2 1 6 5 3 1 | 6 1 2 5 3 2 | 1 — — — ‖

（間奏）

D

| C | | | Em/B | | | Am | | | Em |
|---|---|---|---|---|---|---|---|---|---|---|

3 5 5 6 5 — | 2 5 5 6 5 — | 1 2 3 1 6 3 | 5 — — — |

| F | | | C/E | Am | | Dm | | G7 | C |
|---|---|---|---|---|---|---|---|---|---|---|

6 1 1 2 1· 6 | 5 6 3 2 1 — | 6 1 2 5 3 2 | 1 — — 3 5 ‖

E

C			Em			Am	F7/G		C

3· 3 3 2 2 1 | 5 — — 3 5 | 1· 1 1 6 6 5 | 3 — — 3 5 |

Bm7-5	E7		Am		F9/G	F	D7/F#		G7

3· 3 3 2 2 1 | 6 — — 6 1 | 2· 2 2 3 7 6 | 5 — — 1 2 ‖

F

C			Em			Am	F9/G		C

3· 3 3 2 2 1 | 5 — — 3 5 | 1· 1 1 6 6 5 | 3 — — 3 5 |

Bm7-5 E7 Am Am7/G F D7/F# G7

| 3· 3 3 2 2 1 | 6 — — 6 1 | 2· 2 2 3 7 6 | 5 — — — ‖

G C Em Am Em

| 3 5 5 6 5 — | 2 5 5 6 5 — | 1 2 3 1 6 3 | 5 — — — |

F C/G E7/G# Am Dm G7 C

| 6 1 2 1· 6 | 5 6 3 2 1 — | 6 1 2 5 3 2 | 1 — — 0 ‖

F C/G E7/G# Am Dm G7 C

| 6 1 2 1· 6 | 5 6 3 2 1 — | 6 1 2 5 3 2 | 1 — — 0 |

恢復原速

Dm G7 C A Tempo Fmaj7 Am

| 6 1 2 5 3 23 2 | 1 — — — ‖ 1 7 5 2 3 — | 1 7 5 2 3 0 |
 rit... (尾奏)

Fmaj7 Em Dm G7 C

| 3 2 1 6 5 3 1 | 6 1 2 5 3 2 | 1 — — — | 1 — — — ‖
 rit... Fine

筆記區

圓滑奏進階

圓滑奏是薩克斯風很常用到的吹奏技巧之一，練得好再搭配點舌技巧，演奏內容的就非常精彩，沒有練好的話，演奏內容就會遜色很多。圓滑奏的吹奏有不同節拍組合，每一個組合都只要第一個音點舌，無論後面有幾個音都不要點舌，呼吸換氣（兩小節才可換氣）的配合也很重要。

練習19-1

❶

❷

| 4 3 | 43 43 | 3 2 | 32 32 | 2 1̇ | 2̇1̇ 2̇1̇ | 1̇ 7 | 1̇7 1̇7 | 7 6 | 76 76 |

| 6 5 | 65 65 | 5 4 | 54 54 | 4 3 | 43 43 | 3 2 | 32 32 | 2 1 | 21 21 |

練習19-2

❶

| 1 2 3 5 | 1235 1235 | 2 3 4 6 | 2346 2346 |

| 3 4 5 7 | 3457 3457 | 4 5 6 1̇ | 4561̇ 4561̇ |

| 5 6 7 2̇ | 567̇2̇ 567̇2̇ | 6 7 1̇ 3̇ | 67̇1̇3̇ 67̇1̇3̇ |

| 7 1̇ 2̇ 4̇ | 7̇1̇2̇4̇ 7̇1̇2̇4̇ | 1̇ 2̇ 3̇ 5̇ | 1̇2̇3̇5̇ 1̇2̇3̇5̇ |

筆記區

薩克斯風 **107**

　　〈菊花台〉是一首具有傳統韻味的歌曲，也是電影《滿城盡帶黃金甲》的片尾曲，收錄在周杰倫《依然范特西》專輯中 。此曲入圍第79屆奧斯卡金像獎最佳原創音樂，並獲得第26屆香港電影金像獎最佳原創電影歌曲。相信大家對於歌曲演奏細節有一定程度的了解，所以就不多做演奏順序的說明了。

中音薩克斯風	次中音薩克斯風
演奏示範　　伴奏音樂	演奏示範　　伴奏音樂

菊花台

曲調：AltoSax - B♭調 / TenorSax - F調　　　　節奏：Slow Soul 4/4 ♩=69

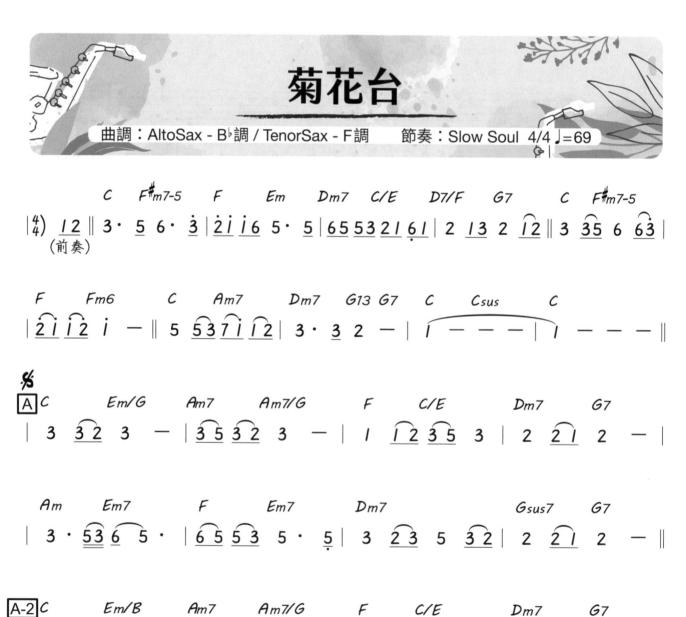

Am　Em7　　　F　　Em7　　Dm7　　G7　　　C　　　　　　F9/G　G7

3·53 6 5· | 6 5 53 5 — | 3 23 5 32 | 21 1 — — | 0　0　0 12 ‖

B C　　　F#m7-5　　　F　　　Em7　　　Dm7　　　C/E　　D7/F#　　　G7

3 35 6 63 | 21 1 6 5 — | 65 321 1 | 6 1 | 2 21 2 12 |

C　　　F#m7-5　　　F　　　Fm6　　　Em7　　Am7　　　Dm7　　　G7

3 35 6 63 | 21 1 2 1 — | 5 53 71 12 | 3 — 2· 1 ‖

C | 1· 2 3 5 6 1　D/C　　　　Fm6/C　　　　　C　　　C G/B

1 — — — ‖ 2· 32 1 2 | 0 5 12 3 5 23 | 21 1 — 0 |

（間奏）

Am　　　　　　D7/F#　　　　Fm6　　　　　C

0 5 12 3 5 61 | 2· 32 1 2 | 0 5 12 3 5 23 | 21 1 — — ‖

⊕ C　　F/G G　C C　　F#m7-5　　F　　　Em7　　Dm7　　C/E

1 — — 12 ‖ 3 35 6 63 | 21 1 6 5 — | 65 321 1 | 6 1 |

D7/F#　　G7　　　C　　　F#m7-5　　F　　　　　　　　Fm/Ab

2 21 2 12 | 3 35 6 63 ‖ 2/4 21 1 12 ‖ 4/4 12 1 — — — ‖

Em7　Am7　　　Dm7　　G7-9　　　C　　　　　　Am7

1·5 12 35 3 3 1

5 53 71 12 | 3 — 2· 1 ‖ 1 — — 0 | 2 3232 1616 6 |

（尾奏）

F　　　Em7 Am7　Dm7　　Dm7/G　　Cadd9

5 0 7 1 | 3 — 6 2 | 1 — — — | 1 — — — ‖

rit...　　　　　　　　　　　　　　　　　Fine

切分音、16分音符

第**20**課

切分音是改變正常節奏的一種方式,例如強拍休息、將弱拍變成強拍、強拍變短拍、弱拍變長拍。這樣的強弱轉換可能會與先前所練習的感覺有些衝突,透過本課的練習,可以更熟悉切分音的吹奏。

練習20-1 切分音練習(一)

除了注意節拍的強弱轉換,點舌、吹氣的力道也要配合。前面12小節的節拍稍慢,後段16小節節拍變快,可以先放慢速度練熟,再加快速度練習。

4 4 4 4 0 | 4444 4444 | 3 3 3 3 0 | 3333 3333 |

2 2 2 2 0 | 2222 2222 | 1 1 1 1 0 | 1111 1111 |

練習20-2 切分音練習（二）

❶

| 1 3 5 i̲ − | 7 5 6 5 − | 4 4 3 2 − | 7̲ 2 6 5 − | 3 5 i̲3̇ − |

| 2̲̇ 7 i̲ 6 − | 5 7 6 5 − | 4 2 3 1 − | 5 3̇ 2̇ 3̇ − | i̲ 7 i̲ 6 − |

| 2̲̇ 6 i̲ 2̇ − | 6 2̇ i̲ 7 − | 5 6 i̲ 3̇ − | 2̇ 2̇ 7 i̲ − |

❷

| 1 1 1̲2̲3 − | 2 2 2̲3̲4 − | 3 3 3̲4̲5 − | 4 4 4̲5̲6 − | 5 5 5̲6̲7 − |

| 6 6 6̲7̲i̲ − | 7 7 7̲i̲2̇ − | i̲ i̲ i̲2̲3̇ − | 2̇ 2̇ 2̲3̲4 − | 3̇ 2̇ i̲7̲i̲ − |

練習20-3　16分音符練習

16分音符的拍長為1/4拍，這表示一拍會有四個音，這在吹奏上就要有很好的吹奏及換氣的技巧。此練習剛開始先以慢速（BPM = 60）練習，練熟後再調快速度。

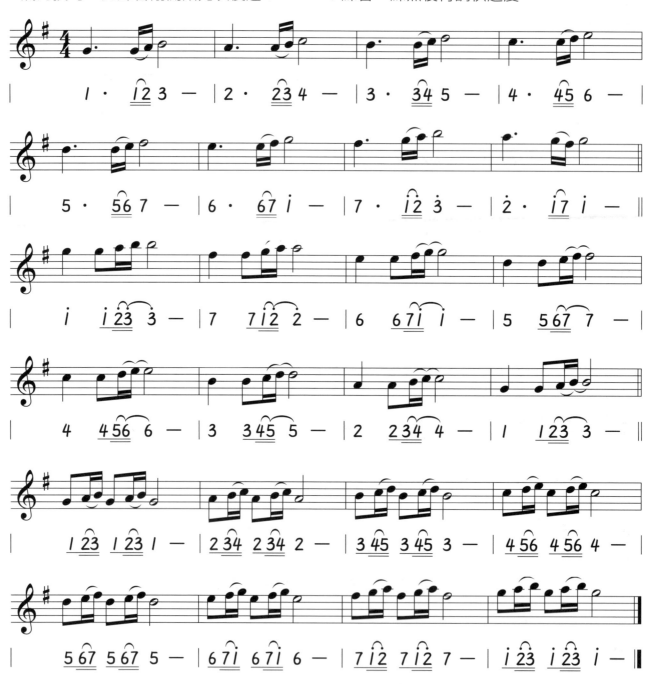

 歌曲練習

中音薩克斯風

演奏示範　　伴奏音樂

次中音薩克斯風

演奏示範　　伴奏音樂

感恩的心

曲調：AltoSax - B♭調 / TenorSax - F調　　節奏：Slow Soul 4/4 ♩=76

薩克斯風 **113**

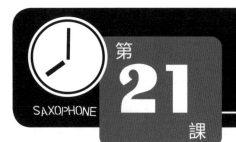

16分音符進階練習

16分音符在薩克斯風的演奏上,是很重要的技巧之一,拍長為1/4拍,這表示一拍會有四個16分音符。吹奏16分音符的時候,要有很好的吹奏及換氣技巧來配合,請務必好好地練習,本課的練習演奏速度皆為BPM = 60~72。

練習21-1 16分音符進階練習(一)

吹奏16分音符的點舌處理:舌尖放鬆,不要離竹片太遠,點舌的速度才會來得及。俗話說「一回生、二回熟、三回滾瓜爛熟」。

練習21-2　16分音符進階練習（二）

練習21-3　16分音符進階練習（三）

歌曲練習

〈動不動就說愛我〉由芝麻龍眼演唱，她們為臺灣校園民歌後期的女子二重唱組合，成員為「芝麻」陳艾玲及「龍眼」林育如。陳林兩人本為協和工商美工科同班同學，後因同參加民謠社而熟識。1988年以「芝麻龍眼」名義發行第一張專輯《動不動就說愛我》，出片首月即賣出30萬張，從此大紅。

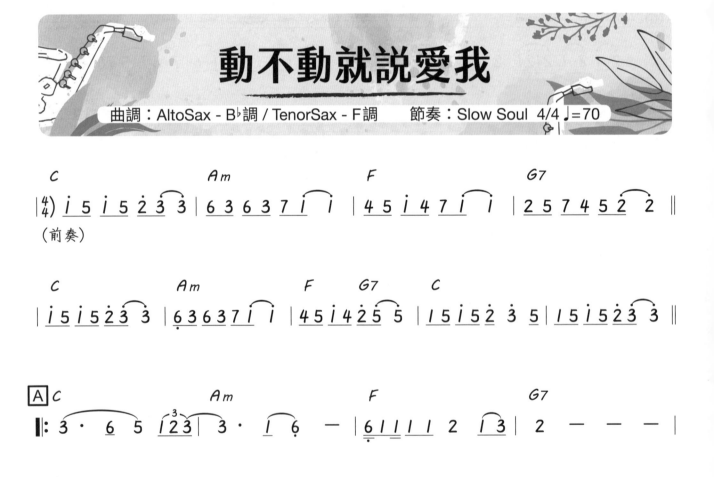

薩克斯風廣為人知的經典名曲

♫〈Take Five〉

這一首經典的五拍子爵士樂曲，是由美國薩克斯風手 Paul Desmond 所創作，並收錄於 1959 年發行的專輯《Time Out》中，隨後也成為史上最暢銷的爵士單曲之一。Paul Desmond 自成一格的酷派吹法，與當時的主流風格大相逕庭，卻也因此讓這首曲子爆紅。

〈Take Five〉原曲
Songs by Paul Desmond

〈Take Five〉
Dave Brubeck 演奏版
Songs by Dave Brubeck

▲ The Dave Brubeck Quartet
《Time Out》專輯封面
（圖片來源：Wikipedia）

節拍變化練習（二）

本課主要是8分音符、16分音符，再加上音階的進階練習，透過練習可以提升手指按放的靈敏度，也可提升點舌及換氣的控制能力。本課的練習演奏速度皆為BPM = 60~72。

練習22-1 8分、16分音符進階練習（一）

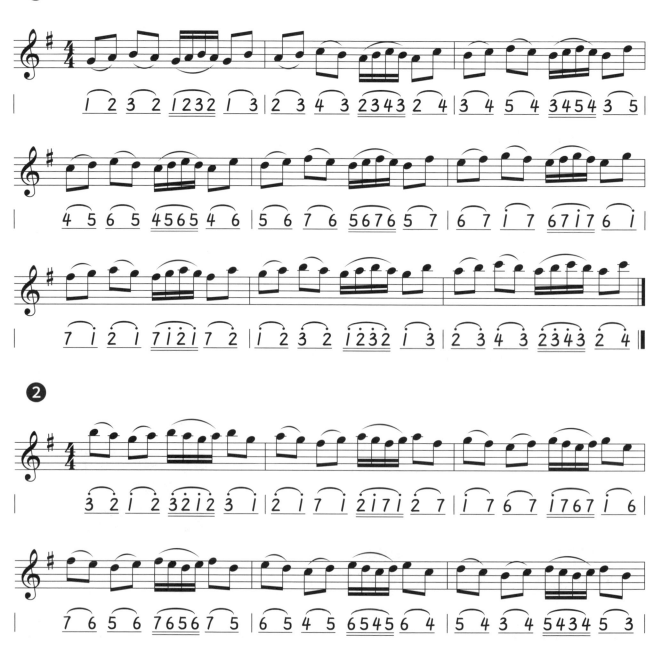

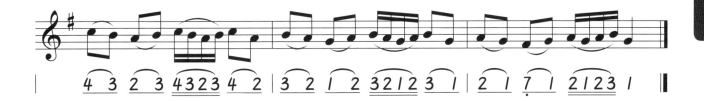

練習22-2　8分、16分音符進階練習（二）

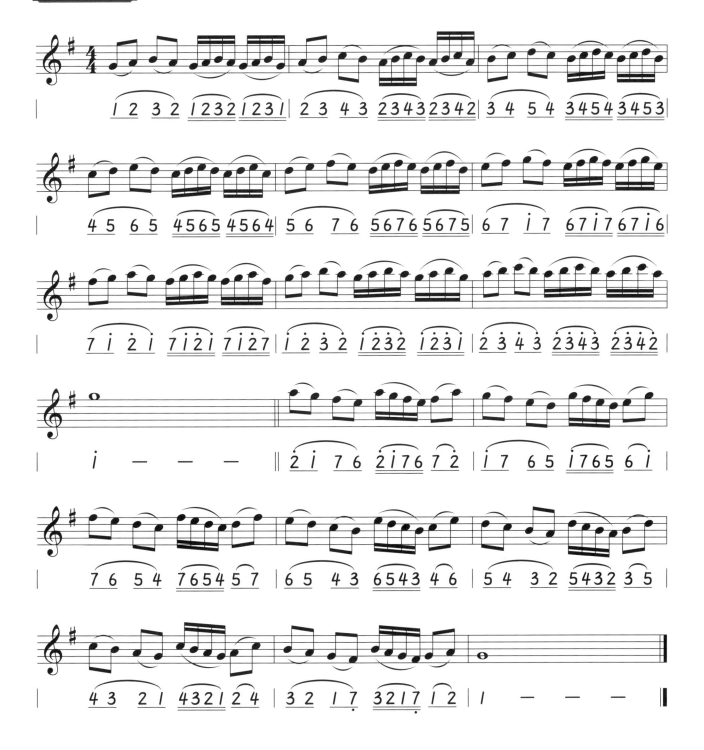

歌曲練習

　　〈愛你一萬年〉的原曲為「4:55 (Part Of The Game)」，再由杜莉以日本大野克夫作曲、澤田研二演唱的〈時の過ぎゆくままに〉重新填詞的一首歌曲。台灣最早由尤雅於1976年演唱，之後獲萬沙浪、葉明德、陳淑樺、劉文正、伍佰等許多歌手多次翻唱，由此可見，好歌大家都喜歡。

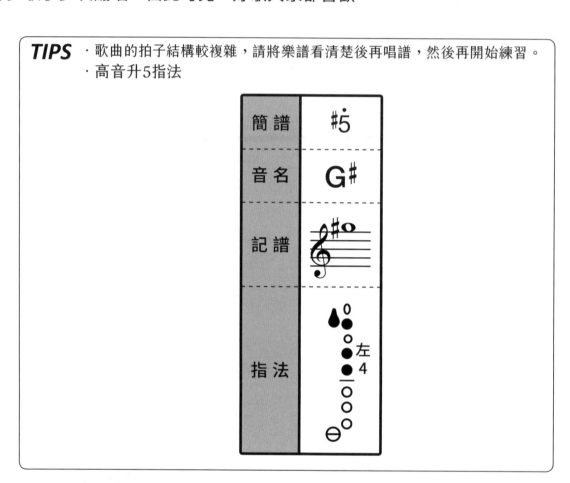

TIPS　· 歌曲的拍子結構較複雜，請將樂譜看清楚後再唱譜，然後再開始練習。
　　　· 高音升5指法

簡　譜	#5
音　名	G#
記　譜	
指　法	

中音薩克斯風

演奏示範　伴奏音樂

次中音薩克斯風

演奏示範　伴奏音樂

愛你一萬年

曲調：AltoSax - Cm調 / TenorSax - Gm調　　　節奏：Slow Soul 4/4 ♩=72

節拍變化練習（三）

　　練過前面幾課的基礎之後，要嘗試進一步的進階練習，較複雜的節拍也是選項之一。只要能夠將節拍的結構看清楚，練起來就會得心應手。

練習23-1

請先唱譜，放慢速練習，不要輕易就放棄了。

練習23-2

練習23-3

歌曲練習

中音薩克斯風
演奏示範　伴奏音樂

次中音薩克斯風
演奏示範　伴奏音樂

Seven Lonely Days

曲調：AltoSax - E♭調 / TenorSax - B♭調　　節奏：Slow Swing 4/4 ♩=140

Dm　　　　　　　G7　　　　　C　F　　C　　　　　(Band Solo) 𝄋 C　　　　　Cmaj7
| 2̇ 2̇ 2̇·1̇ | 2̇ 3̇ — 2̇ | 1̇ 1̇ 1̇ 6 | 1̇ — — — ‖ 3̇ 5̇ 3̇2̇ 1̇ | 3̇ — — 2̇ |

Am　　　　　G7　　　　　Dm　　　　　G7　　　　　C　F　　C
| 1̇ 1̇ 3 6 | 5 — — — | 2̇ 2̇ 2̇·1̇ | 2̇ 3̇ — 2̇ | 1̇ 1̇ 1̇ 6 | 1̇ 3̇2̇3̇2̇ 1̇ ‖
　　　　　　　　　　　　　　　　　　　　　　　　　　　　　　　　　　　（複奏）

B C　　　　　C　　C7　　F　　　　Dm　　　　　G　　　　　G7
| 5 — 1̇ — | 1̇ 1̇ 7 ♭7 | 6 — — — | 0 2̇1̇2̇♭2̇1̇ | 7 — 5 — | 5 5 6 7 |

C　　　　　　　　　　C　　　　　C　　C7　　F　　　　Dm
| 1̇ — — — | 1̇ 3̇2̇3̇2̇ 1̇ ‖ 5 — 1̇ — | 1̇ 1̇ 7 ♭7 | 6 — — — | 0 2̇1̇2̇♭2̇1̇ |

G　　　　　G7　　　　　C　　　　　　　　　C C　　　　　Cmaj7
| 7 — 5 — | 5 5 6 7 | 1̇ — — — | 1̇ 0 0 0 ‖ 3̇ 5̇ 3̇2̇ 1̇ | 3̇ — — 2̇ |

Am　　　　　G7　　　　　Dm　　　　　G7　　　　　C　F　　C
| 1̇ 1̇ 3 6 | 5 — — — | 2̇ 2̇ 2̇·1̇ | 2̇ 3̇ — 2̇ | 1̇ 1̇ 1̇ 6 | 1̇ — — — ‖
　　　　　　　　　　　　　　　　　　　　　　　　　　　　　　　　　　　D.S.
　　　　　　　　　　　　　　　　　　　　　　　　　　　　　　　　　　(Band Solo)

C　　　　　　　　　　　　C♯dim　　　　Ddim　　　　　　F
| 3̇2̇1̇ 3̇2̇1̇ 3̇2̇1̇ 3̇2̇1̇ | 3̇ 5̇ 5̇ 0 2̇ 3̇ | 2̇1̇6 2̇1̇6 2̇3̇ 1̇6 | 6 — 0 5 6 5 6 1̇ |
（間奏）

G7　　　　　　　　　Am　　　　　　C/E　　　F　　　C
| 2̇1̇6 2̇1̇6 2̇1̇6 2̇1̇6 | 2̇ 3̇ 3̇ 0 2̇ 3̇2̇ | 1̇ 1̇ 1̇ 6 | 1̇ 1̇ 0 0 :‖

⊕ Dm　　　　　　G7　　　　　C　F　　C　　　　　Dm　　　　　G7
‖ 2̇ 2̇ 2̇·1̇ | 2̇ 3̇ — 2̇ | 1̇ 1̇ 1̇ 6 | 1̇ — — — | 2̇ 2̇ 2̇·1̇ | 2̇ 3̇ — 2̇ |

C　　　　C　F　　C　D7　　　G7　　　　　C　　　　　C
| 1̇ — 1̇ — | 1̇ — 6 — | 1̇ 3 1̇ 4 ♯4· | 5 ♯2 3̇ 2̇1̇6 1̇ | 1̇ — — — ‖
　　　　　　　　　　　　（尾奏）　　　　　　　　　D.S. Solo　　　　Fine

綜合練習（三）

　　薩克斯風演奏是一門綜合許多能力的表演藝術，要有「好的識譜能力」、「靈活的指法與點舌技巧」、「好聽的音色」以及「好的音樂素養」。

　　要如何具備以上這些能力呢？這就要靠自己平常的努力，練習的時候也要有智慧的去練習，將基本功很紮實的練好，多聽多看技術高超演奏家們的演奏，有時間的話，請多多閱讀相關的書籍，也要常與同好們交流，藉以提升音樂素養。

練習24-1

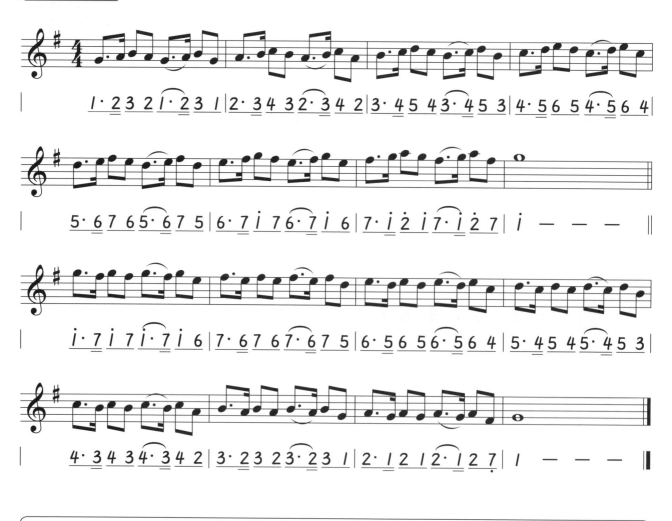

TIPS 前面1為附點八分音符，其拍長為1/2拍 + 1/4拍 = 3/4拍，而後面的2是16分音符，拍子只有1/4拍，兩個音加起來總共1拍，此練習著重在拍子的韻律感覺。

練習24-2

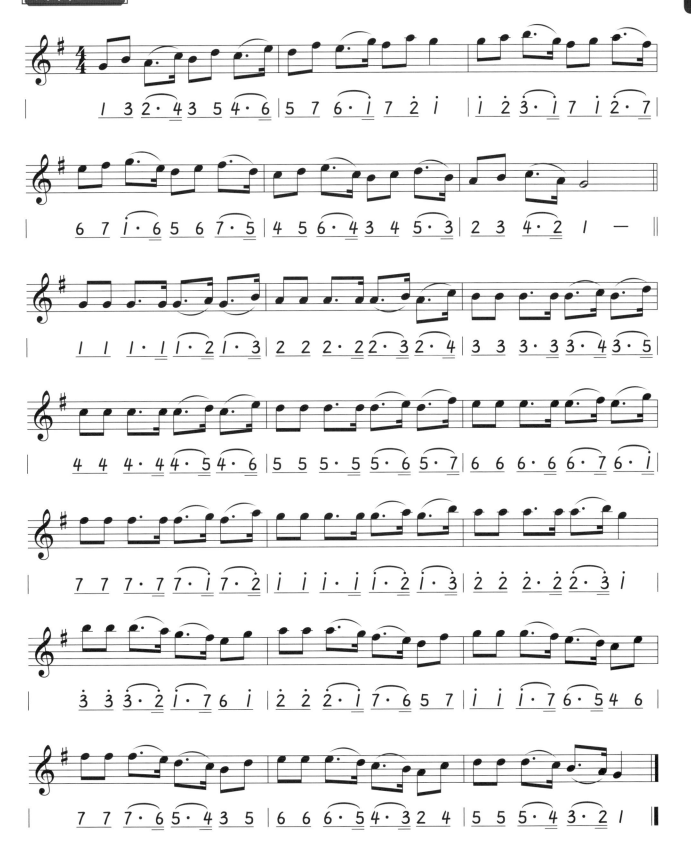

練習24-3

注意點舌、換氣要領的配合。（練習速度 BPM = 80）

練習24-4

練習24-5

 薩克斯風廣為人知的經典名曲

♫〈Careless Whisper〉

這首單曲收錄於英國雙人男子合唱團「Wham!」在 1984 年
7 月發行的第二張專輯《Make it Big》之中,是由喬治·麥
可(George Michael)所獨唱。此單曲在英美兩地都獲得三週冠
軍,更一舉成為 1985 年美國《Billboard Charts》(告示牌排行
榜)中的最佳年度單曲。

▲ Wham!《Make it Big》專
輯於北美發行時封面
(圖片來源:Wikipedia)

 〈Careless Whisper〉
原曲 Songs by Wham!

 〈Careless Whisper〉
Kenny G演奏版
Songs by Kenny G

歌曲練習

　　〈永恆的回憶〉的原曲為韓文歌曲〈遙遠的故鄉 (머나먼고향)〉，由莊奴填上國語歌詞。原唱者是70年代台灣銀河界被喻為「痛苦歌王」的孫情，其扣人心弦的憂鬱神情，詮釋起〈永恆的回憶〉獨樹一格。

　　這首歌曲的節奏原來是Slow Soul，經過改編變為Swing節奏。吹奏此節奏要注意，遇到一拍有兩個八分音符時，要吹奏成「2/3 + 1/3」的特殊節拍型態，有一點類似3/8拍子的結構。

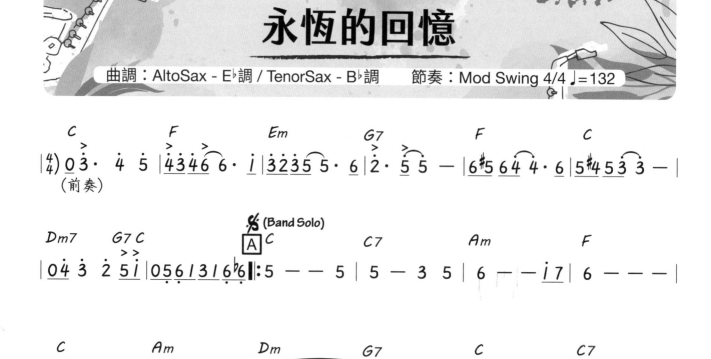

F　　　　Fm　　　　　Em　　　　　Dm　G7　　C　　　　　C7

| 6 — — 6 | 4̇ — — — | 3̇ — — 3̇ | 2̇ — 5 — | 1̇ — — — | 1̇ — — 0 ‖

B　F　　　　Fm　　　　　G7　　　　　C　　　　　Em　　　　　Am

‖ 0·6̲ 6·6̲ | 4̇ — — — | 0·5̲ 5·5̲ | 3̇ — — — | 0 3̇ 4̇ 5̇ | 6̇ 6̇ — 1̇ |
（複奏）

Bm7-5　　　　Em　G7　　C　　　　　C　C Cmaj7 C7 Am　　　　F9

| 7̣ — — — | 7̣ — 5 — | 1̇ — — — | 1̇ — 3̇ 4̇ 5̇ | 6̇ — — — | 6̇ — 4̇ 3̇ |

Dm　　　　　　Em F G7　　　　　C c　　Em

| 2̇ — — — | 2̇ — 7 6 | 5 — — — | 5 — 5 — ‖ 1̇ — — 2̇ | 3̇ — 4̇ 3̇ |

Dm　　　G7　　　　F9　　　G7　　　　C

| 2̇ — — 6̇ | 5̇ — — — | 4̇ — — 3̇ | 2̇ — 5 — | 1̇ — — — | 1̇ — — 0 ‖

C　　　　F　　Am　　　　G　　F　　Em　　Dm　　　G7

| 3̇ 1̇ 3̲ 4̲ 4̇·5̲̇ | 3̇ 1̇ 6̇ 5̇ 5 — | 6̲ 4̇ 6̲ 5 3̇ 1̇ | 2̇ 1̇ 6̇ 5 5 — |
（間奏）

C　　　　　　G7　　Am　　F9　　　　　　G　Gaug7

| 3̇ 4̲ ♯4̲ 5̲ 3̇ 1̇ 6̲ ♭6̲ | 5̇ ♯4̲ 5̲ 3 3·1̇ | 4̇ 3̲ 1̲ 2̲ 3̲ 4̲ ♭6̲ | 5̇ 0 0 ♯2̇ 2̇ — :‖

F　　　　C　　　Dm7　　G7C C　　　C

‖ 6̇ ♯5̲ 6̲ 4̲ 4̇·6̲ | 5̇ ♯4̲ 5̲ 3 3 — | 0 4̲ 3̇ 2̇ 5̲ 1̇ | 0 1̇ 0 0 1̇ 0 | 0 1̇ 0 0 1̇ 0 0 ‖
（尾奏）　　　　　　　　　　　　　　　　　　　　　　　　　　Fine

練習曲

SAXOPHONE

給你們

曲調：AltoSax - E♭調 / TenorSax - B♭調　　節奏：Mod Soul 4/4 ♩=104

TIPS 注意 5⌣5⌣3 四分音符三連音拍子的控制，每個音都是2/3拍。

中音薩克斯風　　　　　　　　　次中音薩克斯風

演奏示範　伴奏音樂　　　　　　演奏示範　伴奏音樂

（前奏）

開始吹奏

新不了情

曲調：AltoSax - B♭調 / TenorSax - F調　　　節奏：Slow Soul 4/4 ♩=64

〈新不了情〉是1993年香港愛情電影的同名主題曲，由萬芳演唱。近幾年蕭敬騰翻唱後，才得以再度流行起來。這首歌曲也是許多薩克斯風愛好者，非常喜歡吹奏的歌曲，請大家盡情的享受吧！

TIPS 前奏四小節，第4小節的第四拍要開始演奏，A段背景音樂沒有節奏，要特別注意演奏的速度，不要太快或太慢。C段完接著間奏，同樣也是第四拍開始演奏。

中音薩克斯風

演奏示範

伴奏音樂

次中音薩克斯風

演奏示範

伴奏音樂

（樂譜）

開始吹奏

薩克斯風廣為人知的經典名曲

♫ 頑皮豹主題曲〈Pink Panther Theme〉

由亨利・曼西尼（Henry Mancini）所作曲，運用爵士大樂隊的編制演奏，那充滿戲謔性的次中音薩克斯風演奏，與頑皮豹的性格互相呼應，也因此這首曲子就成為很多人對薩克斯風的第一個印象！

〈Pink Panther Theme〉
原曲 Songs by Henry Mancini

▲ Henry Mancini《the Pink Panther》封面
（圖片來源：Wikipedia）

練習曲 ─ 〈萍聚〉

中音薩克斯風

演奏示範　伴奏音樂

次中音薩克斯風

演奏示範　伴奏音樂

萍聚

曲調：AltoSax - E♭調 / TenorSax - B♭調　　　節奏：Slow Soul 4/4 ♩=80

```
          C                  Am              F      D7/F#      G7
|4/4) 3· 3 2 5· | 1· 1 7 3· | 6· 6 7 1 | 2 — 5 — |
 (前奏)
```

```
       C                  Am           F     G7      C
‖: 3· 3 2 5· | 1· 1 7 3· | 6· 6 7 2 | 1 — — — | 1 — — 5 6 |
                                                           開始吹奏
```

```
 A  C                   Am                 F      D7/F#      G7
| 1· 2 3 5 5 | 6· 5 3 3 2 | 1· 1 1 6 6 1 | 2 — — 5 6 |
```

```
    C                   Am                 F      G7       C
| 1· 2 3 5 5 | 6· 5 3 3 2 | 1· 1 1 6 6 5 | 1 — — 1 1 |
```

```
 B  Dm                 Em              Am               Dm      G7
| 2· 1 2 3 4 | 5· 6 5 3 5 | 6· 6 6 5 3 | 2· 1 2 5 6 |
```

```
 C  C                   Am                 F      G7       C
| 1· 2 3 5 5 | 6· 5 3 3 2 | 1· 1 1 6 6 5 ‖ 1 — — — :‖
                                                   D.C. No Repeat
```

```
    C          C                Am               F      D7/F#
‖ 1 — — — ‖ 3· 3 2 5· | 1· 1 7 3· | 6· 6 7 1 |
               (尾奏)
```

```
   G7         C            Am               F      G7       C
| 2 — 5 — | 3· 3 2 5· | 1· 1 7 3· | 6· 6 7 2 | 1 — — — ‖
                                          rit...            Fine
```

薩克斯風 **137**

全音域指法表

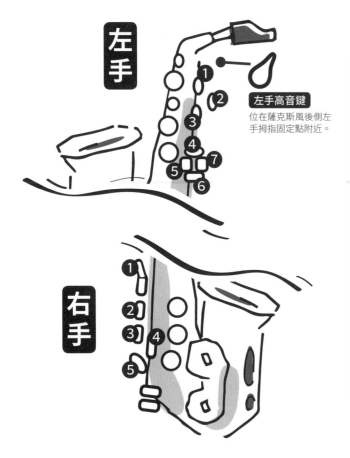

左手高音鍵
位在薩克斯風後側左
手拇指固定點附近。

簡譜	♭7	7	1
音名	B♭	B	C
記譜			
指法	左6	左5	

簡譜	#1	♭2	2	#2	♭3	3	4
音名	C#	D♭	D	D#	E♭	E	F
記譜							
指法	左7						

簡譜	$\dot{2}$	$\#\dot{2}$	$\flat\dot{3}$	$\dot{3}$	$\dot{4}$	$\#\dot{4}$	$\flat\dot{5}$
音名	D	D#	E♭	E	F	F#	G♭
記譜							
指法						or 右5	右5

簡譜	$\dot{5}$	$\#\dot{5}$	$\flat\dot{6}$	$\dot{6}$	$\#\dot{6}$	$\flat\dot{7}$	$\dot{7}$
音名	G	G#	A♭	A	A#	B♭	B
記譜							
指法		左4			右3 or or		

簡譜	i̇	#i̇	♭2̇	2̇	#2̇	♭3̇
音名	C	C#	D♭	D	D#	E♭
記譜						
指法	0	0	0	0 左2	0 左12	

簡譜	3̇	4̇	#4̇
音名	E	F	F#
記譜			
指法	0 左12 / 右1	0 左123 / 右1	0 左123 / 右14 / 右4

TIPS ● 表示將按鍵按下
○ 表示無需按壓

如有兩種以上的指法，請以第一種指法為優先，其餘指法都是代用指法。

歌曲示範及伴奏索引

SAXOPHONE

薩克斯風
完全入門 24 課

編著	鄭瑞賢
總編輯	潘尚文
美術設計	陳盈甄
封面設計	陳盈甄
電腦製譜	明泓儒
編輯校對	陳珈云
音樂編曲	鄭瑞賢
錄音混音	明泓儒
影像拍攝	卓品葳
影像後製	卓品葳

出版	麥書國際文化事業有限公司 Vision Quest Publishing International Co., Ltd.
地址	10647 台北市羅斯福路三段325號4F-2 4F.-2, No.325, Sec. 3, Roosevelt Rd., Da'an Dist., Taipei City 106, Taiwan (R.O.C.)
電話	886-2-23636166・886-2-23659859
傳真	886-2-23627353
E-mail	vision.quest@msa.hinet.net
官方網站	http://www.musicmusic.com.tw
贊助協力	Ⓢ Skytone 長竹有限公司

特別感謝來自advanced physical molding lab的SCHWARZ
BCM105麥克風。

中華民國112年09月 二版

VQS 230920280